"十二五"职业教育国家规划教材
经全国职业教育教材审定委员会审定

XINGXIANG SECAI SHEJI

形象色彩设计

第三版

熊雯婧　　马莉　　主　编

王慧敏　　尹嘉誉　　范红梅　　副主编

化学工业出版社

·北京·

内容简介

本书主要讲述了形象色彩的理论知识与实践技巧。具体通过形象色彩认知、形象色彩诊断、服饰色彩与服饰风格、个人形象色彩设计四个项目，十五个任务的内容设计，从认知形象设计到认知个人色彩体系，从个人色彩与TPO原则到服饰色彩与风格，从化妆造型改变个人色彩到具体案例分析，按照任务实施路径展开学习，达成学习三维目标。学习者可结合活页式练习手册进行训练与实操。

本书可以作为职业院校人物形象设计、时尚设计、美容美体艺术，以及旅游服务类专业的师生教材，也可供从事形象设计、化妆行业、美容美发等从业人员参考阅读。

图书在版编目（CIP）数据

形象色彩设计/熊雯婧，马莉主编；王慧敏，尹嘉誉，范红梅副主编. —3版. —北京：化学工业出版社，2024.3（2024.8重印）
ISBN 978-7-122-44606-0

Ⅰ.①形… Ⅱ.①熊…②马…③王…④尹…⑤范… Ⅲ.①形象-色彩-设计 Ⅳ.①J063

中国国家版本馆CIP数据核字（2023）第249203号

责任编辑：李彦玲　　　　　　　　　文字编辑：李　曦
责任校对：宋　玮　　　　　　　　　装帧设计：王晓宇

出版发行：化学工业出版社
　　　　　（北京市东城区青年湖南街13号　邮政编码100011）
印　　装：北京缤索印刷有限公司
787mm×1092mm　1/16　印张9½　字数181千字
2024年8月北京第3版第2次印刷

购书咨询：010-64518888　　　　　　售后服务：010-64518899
网　　址：http://www.cip.com.cn
凡购买本书，如有缺损质量问题，本社销售中心负责调换。

定　　价：59.80元　　　　　　　　　版权所有　违者必究

前言

　　教育是国之大计、党之大计。党的二十大报告从战略全局上对全面建设社会主义现代化国家作出战略部署，对办好人民满意的教育、加强教材建设和管理提出明确要求，为新时代、新征程教材工作指明了前进方向、提供了根本保证。《形象色彩设计》一书一直以来受到相关专业师生的青睐，也得到了不少对于个人形象感兴趣的朋友的认可。鉴于从事文化艺术领域形象设计范畴的教育伙伴，肩负着坚守中华文化立场，提炼展示中华文明的精神标识和文化精髓，传播形象美学，培育美业行业人才的使命，我们开启了第三版的修订工作。

　　本次修订在第二版基础上进行了项目重构与新增，并将内容结合行业新动态、新标准进行升级；增加了社会主义核心价值观、中华优秀传统文化、劳动教育、职业素养等方面的内容；注重价值引导、提升核心素养，为学习者终身发展奠定基础。希望新版教材能带给大家更多色彩新资讯，也能让大家了解更多关于中国传统色彩的知识，展现可信、可爱、可敬的中国形象。

　　本次修订工作由来自高等职业院校的专业教学团队、形象设计工作室团队，以及教育部1+X证书试点评价机构共同完成。要特别感谢马莉老师，在与她共同研究内容创新上，打破过去个人形象色彩喜用四季色彩的色彩诊断体系，结合代表中国二十四节气的传统色彩，探索适合于中国人的形象色彩图表，践行社会主义核心价值观；感谢浙江纺织服装职业技术学院王慧敏老师，她带领宁波新奢尚形象设计有限公司的团队给予本书技术支持和形象案例，并且承担了项目四部分的修订工作；也非常感谢辽东学院

范红梅老师从第一版到第三版一如既往地带领团队支持教材内容的编写与申报工作；感谢辽东学院尹嘉誉老师负责了项目三中任务一部分的编写；感谢青年教师严可祎，在我不断提出修订意见时都能第一时间给予修改，并且协助完成项目二、项目三中部分内容的编写；最后感谢李芳老师协助我完成整本教材的文字与图片整理工作。

本书的插画设计雷明达，本书的模特有：陈凤、秦子娜、田梅玉尧、王添、刘辰炫、吴丹静、枝枝、王文倩及宁波新奢尚形象设计有限公司签约模特，在此一并表示感谢。希望本书不仅能让大家学习到形象色彩的理论知识与实践技巧，更能使大家喜欢中国传统色彩，欣赏色彩之美，感悟色彩之美，创新色彩之美。

俞波婧

2023 年 7 月

目 录

项目一 形象色彩认知

中国传统色彩源于万物，每一种色都有一个故事，每一个人也拥有个人独立的色彩。色彩并不是独立存在的，还有"文化"的演进；文化承载着艺术的理想，这是基于现实的中国艺术才具有的认识。形象色彩作为艺术和文化的特殊形态，是人类活动中特有的文化和信息的交流方式，带有明显的历史环境和社会生活的印痕，形象色彩的自身构成就是各种文化因素的结合体，是各种文化要素聚集整合化的结果。对于形象整体而言，这些因素相互作用，共同影响着形象色彩的表现。因此，研究色彩在形象设计中的应用，需要全面考虑诸多因素对形象色彩产生的影响。影响形象色彩设计的因素很多，有人自身的生理与心理因素，有自然环境、社会环境和文化环境的因素，还有来自形象风格、形象材料、技术条件以及市场等因素，它们共同构成形象色彩设计的客观条件。

能力目标

1. 掌握并应用色彩基本规律；
2. 具备识色、测色、用色的能力；
3. 掌握并能操作个人色彩的分析；
4. 会运用色彩心理进行搭配；
5. 能够辨别二十四节气色彩

知识目标

1. 了解形象对个人的意义，掌握色彩的外观认知；
2. 认识色彩分析，掌握分析要点；
3. 运用色彩三要素、色相环及相关色彩知识；
4. 理解色彩分析步骤

素质目标

1. 培养学习者的审美意识；
2. 了解中国传统色彩中代表二十四节气色彩，增强文化自信；
3. 通过学习个人色彩分析步骤，进行专业分析和针对流程，提高形象设计师的职业素养

形象色彩
设计简述

任务一　形象色彩设计

色彩，是什么？简单地说，当光线照射到物体后使视觉神经产生感受，而有色的存在。色彩，让我们这个世界变得绚丽多彩、勃勃生机；色彩，使人们的视觉充满情感、尽览美丽。在现代社会中，色彩已经渗透到人们生活的各个方面，并与时尚紧密地联系在一起，成为最普及的审美形式之一。形象是什么，是穿衣、外形、长相、发型、化妆组合在一起，还是一个综合全面素质、外表与内在相结合的整体印象？20世纪70年代美国心理学教授马瑞·比恩博士就得出结论：我们每个人互相之间给对方留下第一印象，有55%取决于我们的外表；38%取决于我们的行为表现；7%才是才能。

个人形象展示给人们的是自信、力量与能力，它让你对自己的言行有更高的要求，能唤起你的优良品质；个人色彩是由你的肤色、发色和眼睛颜色，或者上述三者组合起来投射出来的色彩而决定的。就如同衣服的剪裁必须彰显你的身体线条一样，你身上的颜色也应该能够彰显你原有的个人色彩。从哲学观点上来看，内在与外在越趋于平衡，越符合事物发展的客观规律。因此一个人的形象必须与个人色彩相符合才能达到最佳的效果。

‹ 任务目标 ›

通过本任务学习了解个人形象设计的概念，形象设计目的和相关元素，以及形象色彩设计的特点和研究范围；同时了解我国形象设计发展的基本情况，以及掌握如何进行自我形象改造，理解形象对个人的意义；本任务旨在提升学习者审美能力，培养学习能力，树立正确的审美意识、价值观与道德观；增强劳动意识，培养认真严谨的职业素养，培养学习者积极的人生态度。

‹ 任务实施 ›

明确任务目标 ⟹ 学习相关知识点 ⟹ 完成任务拓展 ⟹ 开展课后反思

‹ 任务条件 ›

多媒体实训设备

‹ 相关知识点 ›

形象是个大家庭，它包含诸多元素：色彩、款式、体形、材质、搭配、风格等。完美的形象中，每个因素都要发挥到最佳状态。如果把形象比作一场舞台剧，那么色彩就是这场剧的主角。色彩是形象中最抓人眼球的元素，色彩的视觉穿透力，对于快速提升形象有事半功倍的作用。

形象好比每个人的立体名片，随时随地都在传达着个人信息。我们常常会在乎如果自己因为个人形象管理不到位而失去了什么，或许错过重要的人，也或许错过重要的机会。"形象"是物的外在形态和相貌，"设计"就是计划和创作，"形象设计"的定义就是艺术加工物

象的计划和创作行为。

设计采用扬长避短（突出自然美的部位来扬长，缺陷的部位用发型、妆容、服饰单品等来修身避短），体型与风格和色彩做到形象和谐，社会性表现其社会角色，场合角色变换要和谐，动态性表现其场合的变化，形象要与之和谐。

个人形象设计的内容，包括人的长相、体型、发型、妆容、服饰、姿态等综合因素。我们需要了解个人形象设计要求与生理性和社会性相结合，把握形象的多样性原则，更合乎现代时尚美学原则。重点是形象设计的研究范围，难点是自我形象改造的步骤流程。

一、个人形象设计

个人形象也就是一个人的外表或容貌，也是一个人内在品质的外部反映，它是反映一个人内在修养的窗口。社会学者普遍认为一个人的形象在人格发展及社会关系中扮演着举足轻重的角色。人类容貌的改变有一定的理论可做依循，主要取决于人类的遗传基因、年龄和病变等。形象是人一生的战略问题，高质量人生资源管理应该是有健康的体力，能力与知识并重的智力，以及完美的形象力，才能取得事业、家庭与生活上的成功。

以心理学的角度来看，他人通过观察、聆听、气味和接触等各种感觉形成对某个人的整体印象，但有一点必须认识的是：个人形象并不等于个人本身，而是他人对个人的外在感知，不同的人对同一个人的感知不会是完全相同的，因为它的正确性被人的主观意识所影响，因此在认知过程中在人的大脑中产生不同的形象。

个人形象涉及两个元素：一方面是显性的，也就是外在的个人色彩、形体、服饰搭配、声音以及个人礼仪；另一方面是隐性的，主要指内在的性格、爱好、年龄、居住地、职业、身份地位、修养、场合、生活方式等。

随着社会的发展，人类文明的进步，形象作为个人内涵的外在表现方式，每时每刻都在展示着个人的品味修养，传达着个人的人生目标与发展方向。因此作为第一印象的重要组成部分，个人的形象设计已经受到越来越多人的关注，经由专业形象设计师的分析与指导，可以大为缩短个人在形象打造上的摸索时间，节约经济成本，提升穿衣品味，使人充满自信和魅力，并且由外在表现充分展示内在修养，启发生命活力，这些都是通过服饰搭配与整体形象打造可以达成的。

"个人形象设计"这一概念源自舞台美术，后来被时装表演界人士使用，用于时装表演前为模特设计发型、妆容、服饰的整体组合，随即发展成为特定消费者所做的相似性质的服务。由于形象设计不仅有消费者构成市场需求，化妆美容用品以及服饰厂商亦可以借用它作为促销手段，因此，在国际上发展极快。我国的形象设计业和国外相比虽然起步较晚，但是随着人们对美的认识和要求不断增强，市场需求越来越大，形象设计职业也越来越热。

二、形象色彩与形象色彩设计

1. 形象色彩

形象色彩是以人体、服装、配饰为载体，以各种色相、明度、纯度的色彩组合效果所呈

现出的一种色彩表现形式。

形象色彩包括人体的自然肤色、发色、唇色、瞳色以及各种妆色，同时也包括服装的上下装、内外衣的色彩以及鞋、帽、袜、带、巾、首饰、眼镜等配件与装饰品的色彩。

形象色彩是社会经济发展的产物，是生活的镜子，同时也是人类借助传播媒介展现文化、艺术创造力的窗口，是美学理想的大众化载体。形象色彩作为文化、艺术及经济活动项目，对社会、对人类具有深刻的影响力。

2. 形象色彩设计

形象色彩设计是用科学的方式、艺术的手段对形象色彩的内在因素与外在因素进行研究、统筹，并使人体的肤色、发色、唇色与服装、配件形成完美色彩效果、整体和谐统一的过程，是整体形象设计中的一个重要设计环节。

形象色彩设计是人类自觉提升主体形象质量的创造形式。作为一种装饰艺术形式，它具有装饰艺术的实用化与理想化特点，从而形成合乎人类需要、与人类审美理想相统一、相和谐的美的形态。形象色彩设计由于自身具有普遍适应性和艺术的整合力，在整个形象塑造手法的安排上，不同于简单的修饰、粉饰、涂饰和矫饰，不是做表面文章，而是一种改造，一种创新，一种新的整合。

伴随科技的发展和时代的需求，形象色彩设计越来越展现出它的兼容性，并以其自身类别的多样性、结构的多样性、形式的多样性展现出时代的风貌。多种艺术手法的综合运用，多种价值的综合体现，成为当代形象色彩设计的特色。当代形象色彩设计往往既是具有艺术性的产品，又是充满功利性的产品。大部分的形象色彩设计创作隶属于商业广告的整体运作，虽然不需要严格讲求实用的广告价值，但可以审美为目的来追求艺术效果和魅力，可以反映作者个人的情感思想。作为经济商业行为，这些形象色彩都是以传播商业信息和广告意念为动机，迎合消费者的情趣和消费心理，并且以商品的促销成绩来衡量设计构思的成功与否。因此，当代形象色彩越来越显示出工业文明不可缺少的高效益和高情感的追求，它不仅兼容了广告形象力的经济效益和文化韵味，还成为体现形象设计的文化理念的重要载体。

三、形象色彩设计的性质

1. 形象色彩设计是一种物质文化现象

形象色彩设计作为人类生活和观念意识所释放的产物，是人类文化历史的重要组成部分，是人类在不同的社会和历史时期的思想情感及内在信仰的自然反映，也是人类造物和审美历史的见证。作为一种意识和行为的表现形式，形象色彩设计是人类追求美感、修饰自我和传承意念的必然表现。一方面，形象色彩设计以色彩为媒介，以人体和服饰为表现载体，具有物质属性；另一方面，形象色彩设计体现了不同时代的思维方式，具有文化特征。

2. 形象色彩设计是提升人物形象的创造方式

作为人的第二层皮肤，形象色彩改变着人的外在形象，推动着自然人成为社会人。形象色彩拉开了作为自然人之间的形象差距，使不变的形体成为多变的形象，使个人与其本身也有了区别。形象色彩设计重新塑造了人的角色，塑造了另一版本的更加完美的自己。人创造了形象

的色彩，形象的色彩也同时创造着人。形象色彩设计并不绝对随顺人体，可以在一定程度上改变自然造型，从而提高形象质量。不同时代的审美标准是变化的，而人体的变化不大，形象色彩承担了适应变化的责任。形象色彩并不被动地表现人的气质、情绪等内在特征，它可以从一定程度上改变人的精神状态，引导人们关注并且按照色彩的暗示来调整自己的心境。

3. 形象色彩设计是人心的外化表情

个性化的色彩是展现自我形象的重要途径，形象色彩设计是人心的外化表情。精神类型决定着形象定势，是形象色彩的深层原因。理念是内容，是内在形象；色彩是形式，是外在形象，彼此互为依存。形象色彩表达了人们的价值观念、审美情趣、文化教养和对时代思潮的理解，从色彩来判断一个人的性格与追求，是社会交往中首因效应的惯常根据。

4. 形象色彩设计是人类的自我保护方式

形象色彩不仅仅是一种装饰美化的艺术形式，同时可以提供两种安全可能性。首先，形象色彩可以抵御气候、外伤、细菌等自然侵害，从生理上保护肌体。例如夏季穿用红色服饰或者涂抹红色化妆品是避免被紫外线灼伤的有效途径。其次，形象色彩具有心理保护作用，特定类型的色彩装饰可以在特定时空中使人产生种群归属感，在生活与工作环境中被认同。

四、形象色彩设计的特点

形象色彩设计以人为主体进行设计，以各种材质为素材，运用形式美法则对色彩进行配置组合，综合成美而完整的形象。然而，它毕竟不是纯粹的造型艺术作品，形象色彩设计与美术作品的色彩有着明显的区别。形象色彩设计具有本身的特殊性。

1. 从属性

形象色彩设计在人物形象整体设计中是一个局部，所以形象色彩与形象整体构成宾主关系，形象色彩从属于形象。形象色彩设计必须以人物整体形象为设计对象，在保持彼此对应关系的前提下，来确定色彩的具体设计方案。

2. 流动性

形象色彩在人们的使用过程中不是恒定不变的，首先，它受到不同季节、不同时间段的影响和制约而发生改变，人物形象色彩在不同季节有所不同，日妆和晚妆的色彩也有明显的区别。其次，人物形象色彩的流动性表现在形象色彩的动态特性上，形象色彩会随人体的运动而呈现出流动性。此外，时尚对形象色彩设计的影响十分重要，不同的流行趋势对人们的审美心态的影响是促使形象色彩流动变换的最直接动因。

3. 实用性

形象色彩的实用功能，是在自然科学引导下，依据色彩原理，从人的视觉生理系统出发，根据人的工作特点和心理需要所产生的功能特点。不同的色彩具有不同的品格、情感，不同的色彩组合适用于不同的场合。例如运动场和舞台需要鲜明的视觉感受，对比强烈的形象色彩具有营造气氛和易于识别的作用。此外，不同的色彩组合也适合于不同的人和造型风格。柔和素雅的色彩适用于内向、细腻、成熟的人，鲜艳明快的色彩适用于外向、爽朗的人，明

亮、温暖的浅色适合瘦小的人，灰暗、清冷的深色适合体胖的人。

4. 象征性

形象色彩是反映人类思想情感、时代文明与社会风貌的一面镜子，是一种无声的语言，直观地反映人类的思想情感、时代文明与社会风貌。形象色彩被用以分贵贱、别尊卑，表明着装者的身份地位，是自古以来世界各国同有的现象。例如黄色在中国是五行学说中土的颜色，代表"中"这个方位，象征着中央集权，后来黄色成为帝王的身份色，是尊贵的象征；在国外黄色由于是出卖耶稣的犹大的服装色彩，为中世纪妓女和罪犯的专用服色，作为耻辱、卑劣的象征。又比如白色在中国是悲哀、孝服的象征，在外国则是圣洁、婚纱的象征。由此可见，不同的形象色彩是特定历史、文化、社会环境的象征物。

5. 装饰性

形象色彩设计不以真实再现自然色彩为目的，也不受自然色彩限制和束缚，它是应用自然色彩中关于色相、明度、纯度的对比与调和规律，采用单纯、简练、浪漫、夸张的手法，形成多变的色彩组合方式。根据设计需要，形象色彩可以随意换色、变色。形象色彩的色彩组合方式是无限的，但其色彩设计受到对象载体、材料媒介、结构工艺等条件的制约。因此，形象色彩设计应遵循实用、经济、美观的原则，尽量以最少的色彩体现最丰富的色彩关系，从而减少制作工序和成本消耗。

6. 少色性

形象色彩与形象自身一样具有审美作用，体现妆点、修饰、美化的特点。形象色彩来源于自然，但与写实色彩相比较，还是具有鲜明个性。形象色彩设计注重整体、简洁、流畅的视觉效果，不能像绘画色彩一样多色并用。为了突出视觉感观刺激，强调视觉感官接受的合理性，往往用最少的色彩去塑造最丰富感人的色彩形象。形象色彩的少色性，一方面体现了其装饰性的色彩特点，另一方面也是为了符合生活和制作的实际需要，简约才能降低成本消耗。

7. 制约性

纯粹的艺术作品可以随心所欲地进行色彩创作，不需要考虑特定的欣赏对象，强调个人的感情抒发。而形象色彩设计作为实用艺术，则必须以特定的人物形象为载体，并且受到来自市场、客户、技术、社会文化环境与自然环境等多方面因素的制约。

8. 综合性

形象色彩设计主张对色彩进行有机的组织、配置与调度，力求使作品的色彩及其表现形式更趋形式意味与设计意味，以符合顾客和社会以及审美等多方面的需求。在大众文化传播时代，形象色彩充分体现了自觉性、人本性、和谐性、创造性、造型性、简约化、内蕴化、抽象化、象征化、国际化、大众化的综合性特点。

五、形象色彩设计研究范围

如前所述，形象色彩设计是一种对形象整体的设计意识，是从广义上理解人的形象，把形象色彩中的诸多因素，如肤色、瞳色、发色，以及服饰色、饰品色、材料质地等围绕着穿

着对象进行色彩设计的过程。形象色彩设计，需要充分了解设计对象的内在与外在的各种条件特性，需要掌握相关的自然学科和人文学科知识，才能塑造出完美的整体形象作品。

形象色彩设计的研究范围包括人与服饰、人与环境、人与人、人与社会等色彩方面的关系。

作为集科学、技术与艺术于一体的综合性学科，形象色彩设计具有多学科交叉的特性。形象色彩设计的研究领域可以分为自然科学体系和人文学科体系，自然学科注重研究物质属性，如衣饰的材质、形态、色彩、构造等内容，人文学科注重研究非物质文化属性，即人的心理、审美、文化、环境等。

就专业领域而言，需要色彩设计、美容保健、形象设计、服装设计等学科理论的支撑。

就被设计者而言，本着以人为本的设计理念，需要对生理学与心理学领域有所了解，需要仔细研究人物的设计动机、体形、肤色、性别、年龄、文化、职业、审美情趣、生活方式、价值观念等。

因此，形象色彩涉及物理、化学、医学、美学、生理学、心理学、社会学、市场经济学、美术学等相关学科的综合运用。

由于影响形象色彩设计效果的因素众多，加剧了形象色彩设计过程的复杂性，设计者单凭直觉和经验进行构思创作很难满足形象色彩设计的多样化需求。形象色彩设计的发展，需要多学科、多方面的协同合作，而不是是孤立的设计成果。在影视市场、服装市场、美术市场日益泛滥的消费主义、大众文化时代，形象服饰色彩设计正发挥越来越重要的作用，我们需要积累深厚的文化品位和审美素养，需要协作精神，在认真而系统地掌握形象色彩设计理论的前提下，并在充分理解形象色彩设计涉及的各因素之间关系的前提下，才能设计出符合时代需求的作品，去寻求人与自然、人与环境、人与艺术等方面的大和谐。

〈任务拓展〉

分别找出自己和身边一位小伙伴的三个优缺点，通过分析优缺点，谈谈你认为可以如何进行形象改造。

任务二　色彩认知

这个世界因为有了阳光才如此的美丽，才具有这样的生命力；因为有了阳光才有了生存环境，有了智慧的生命体——人类。当人类用一双充满好奇恐惧和探询的目光审视这个世界的时候，他们还不知道自己与这个世界有什么关系。当人类将矿石粉末涂抹在自己身体上的时候，在不知不觉中萌发了对色彩的向往。当阳光带来白昼、带来温暖和缤纷色彩的时候，他们对太阳多了崇拜和尊敬。色彩时常被人们使用得不达意。穿衣打扮，色彩相伴，让我们简单、系统地了解以下色彩的种类和特点，把外在世界中复杂的色彩还原成最基本的元素，再把这些元素按一定原理由浅入深、由简入繁地进行多种组合研究。

‹任务目标›

通过本任务学习了解色彩三要素，了解色相环及相关色彩知识，掌握如何运用色彩与着装环境搭配；掌握色彩基本规律，能够分辨色相、纯度与明度，同时了解中国传统色彩有哪些；本任务旨在让学习者了解中国传统色彩，增强文化认同和文化自信，培养学习者的民族自豪感和爱国情怀，树立正确的审美意识、价值观与道德观，培养学习者积极的人生态度。

‹任务实施›

明确任务目标 ⟹ 学习相关知识点 ⟹ 完成任务拓展 ⟹ 开展课后反思

‹任务条件›

多媒体设备、PCCS色相环、色布、色卡、二十四节气色谱

‹相关知识点›

一、认识色彩的本质

1. 光与色彩

光是色彩存在的必要条件，就如同鱼儿离不开水一样，同样色彩也离不开光。人们凭借光才能看见物体的形状、色彩，从而认识客观世界。色彩是由光的刺激产生的一种视觉效应，光是其发生的原因，色是其感觉的结果。

光是以波动的形式进行直线传播的，具有波长和振幅两个因素。不同的波长产生色相差别，不同的振幅产生同一色相的明暗差别。光在传播时有直射、反射、透射、漫射、折射等多种形式。光直射时直接传入人眼，视觉感受到的是光源色。当光源照射物体时，光从物体表面反射出来，人眼感受到的是物体表面色彩。如遇玻璃之类的透明物体，人眼看到是透过物体的穿透色。光在传播过程中，受到物体的干涉时，则产生漫射，对物体的表面色有一定影响。如通过不同物体时产生方向变化，称为折射，反映至人眼的色光与物体色相同。

2. 光源色

在物质世界中，能够自己发光的物体被称为光源。生活中的光源基本上分两种：一种是自然光，也就是人类赖以生存的太阳；另一种是人工光源，如灯光、火光、烛光等。

由于光源的自身能量不同，会产生的不同色彩倾向。如火光偏红，日光偏白，白炽灯偏黄，而荧光灯偏蓝。因此在不同光源的照射下物体所呈现出的色彩也会有一定的差异。

3. 物体色

通常说的物体色是指自然光照射下物体所呈现出的颜色。

人们对物体色的识别是通过光源的照射所产生的。光照射在物体上，每种物体对光都会产生吸收、反射、折射、透射等现象。当一个物体吸收了色光而反射出黄光时，那这个物体就呈现出黄色，如柠檬、香蕉。一个物体吸收了所有的光，就呈现出黑色，如煤、木炭。反之就呈现白色，如白色的面粉、粉笔等。

4. 环境色

环境色是指某一个物体所反射出的色光折射到物体上的颜色。虽然色光比较弱但会影响到物体的颜色。如某人着装为大红色，红色会影响到他的面部肤色，脸上会被映射出红色。

二、色彩的属性

在时尚中，色彩的搭配占有很大比重，各种各样的特性和环境会用到各种各样的表现方法。在这个项目中，为了有效地运用颜色，我们将学习到色彩的构造和一般的表现方法。

我们所看到的东西都有颜色，这些颜色可以分为无彩色和有彩色（图1-2-1）。

图1-2-1

1. 无彩色系

指黑色、白色以及由白色和黑色调出来的深浅不一的灰色——深灰、中灰和浅灰（无任何色彩倾向的灰色）。从物理学的角度说，黑、白、灰不包括在可见光谱之中，它们是没有波长的，不能称为色彩。在理论上，白色是把所有的光色都反射出去，所以呈现白色。而黑色是吸收了所有的光色，所以呈现黑色。但生活中没有绝对的事情，只能说接近理论上的白和接近理论上的黑（图1-2-2）。

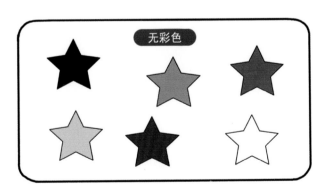

图1-2-2

2. 有彩色系

有彩色系指包括可见光谱中的所有色彩：红、橙、黄、绿、青、蓝、紫等色（包括不同明度和不同纯度）。色彩的三属性（即色相、明度、纯度）完全具备的颜色被称为有彩色系（图1-2-3）。

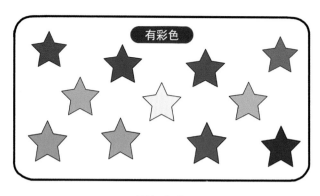

图1-2-3

三、色彩三要素

所有由无彩色和有彩色构成的颜色都可以用三种性质——即色相、纯度、明度来表达，这就是色彩的三要素。

1. 色相

色相是色彩中的一个基本属性，具体指的是红、橙、黄、绿、蓝、紫。它们的波长各不相同，光波比较长的色对人的视觉有较强的冲击力，反之冲击力弱。它们的波长排序由长到短为红、橙、黄、绿、蓝、紫。色相主要体现事物的固有色和冷暖感。通俗来说颜色与颜色之间很相似可以视为"同伴"（图1-2-4）。

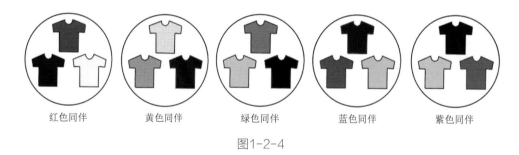

红色同伴　　黄色同伴　　绿色同伴　　蓝色同伴　　紫色同伴

图1-2-4

用日常生活中我们的头发发色来做比较，发色也随着色相环呈红色、黄色、绿色。可以分为不同色系，如蓝色系、紫色系等（图1-2-5）。

2. 纯度

纯度指的是色彩的鲜艳程度，也称色彩的饱和度、彩度、鲜度、含灰度等。红、橙、黄、绿、青、蓝、紫七种颜色纯度是最高的。每一色中，如红色系中的橘红、朱红、桃红，纯度都比红色低些。它们之间的纯度对比在同一色相中，纯度越高，越显鲜艳、明亮，能给人强有力的视觉刺激效果；纯度越低，越加柔和、平淡、灰暗（图1-2-6）。

3. 明度

明度是指色彩的深浅和明暗所显示出的程度。色彩明度的变化即深浅的变化，就使得色彩有层次感，出现立体感和空间感。同一种色相会有不同的亮度差别，最容易理解的明度是

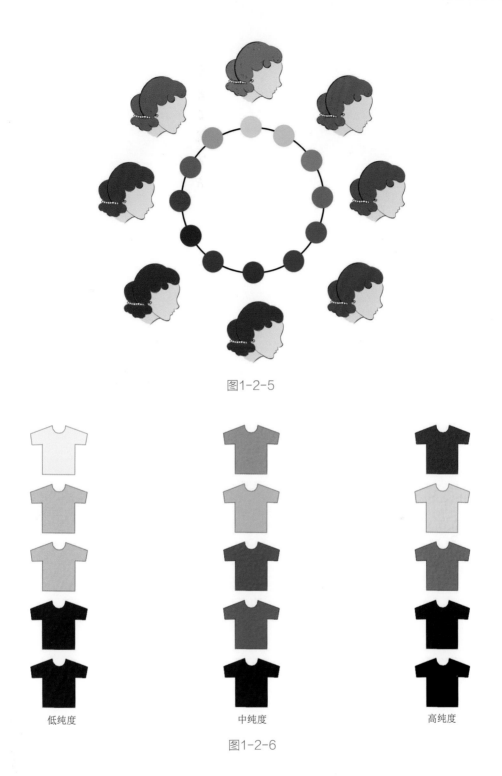

图1-2-5

低纯度　　　　　　　　　中纯度　　　　　　　　　高纯度

图1-2-6

白至黑的无彩色，黑色是最暗明度，灰色是中级明度，白色是最高明度。

在整体印象不发生变动的前提下，维持色相、纯色不变，通过加大明度差的办法可以增添画面的张弛感。

明度值越高，图像的效果越加明亮、清晰；相反，明度值越低，图像效果越灰暗。明度

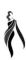

差比色相差更容易让人将物体从背景中区分出来，图像与背景的明度越接近，辨别图像就越困难。

所有的颜色都有明与暗的层次差别。这层次就是"黑"、"白"、"灰"。在红、橙、黄、绿、青、蓝、紫七色中，明度最高的是黄、橙，绿次之，红、青再次之，最暗的是蓝色与紫色（图1-2-7）。

图1-2-7

四、中国传统色彩

色彩是颜色的呈现，但又不仅仅是颜色的呈现。中国传统色源于天地万物、衣食住行，古人既重视植物色和矿物色的呈现，重视颜色功用，又在经史、礼仪、文学、艺术中表达色彩，表达美学价值。中国传统色是古人看待世界、追求愉悦的方式，这便是传统美学的层面。色彩也是源于大自然，冬季白雪皑皑，春季绿草如茵，夏季赤日炎炎，秋季树叶金黄等。

中国古代的颜色系统秉承天人合一的理念，五正色、五间色形成基本的颜色系统。明代杨慎讲"五行之理，有相生者，有相克者。相生为正色，相克为间色"。五正色是青、赤、黄、白、黑，五间色是绿、红、流黄、碧、紫。春天草木青青，为万物复苏之兆，"木色青，故青者东方也"。欲入青山寻季色，按照二十四节气，代表立春、雨水、惊蛰、春分、清明、谷雨、立夏、小满、芒种、夏至、小暑、大暑、立秋、处暑、白露、秋分、寒露、霜降、立冬、小雪、大雪、冬至、小寒、大寒的颜色（图1-2-8），可细化为384种色彩，大家可以去阅读郭浩、李建明两位老师编写的关于《中国传统色——故宫里的色彩美学》，书中有更为细致的讲解。代表其他节气的色彩也颇为丰富，《宋书》讲"夏道将兴，草木畅茂，青龙止于郊，祝融之神降与崇山"。夏日炎炎，大地草木的生命达于顶点，"木生火，其色赤，故赤者南方也"。到了秋季凉风乍起，白露霜降，《礼记》讲天子在孟秋之月"驾白骆，载白旗，衣白衣，服白玉"。秋天的收获与贮藏后落了一片白茫茫大地真干净，"土生金，其色白，故白者西方也"。秋天又名素秋，素就是白，玉露金风是夸赞秋天的丰盈。时至冬日颜色似乎最为单调，其实单调的是门外，进门来确实五色氤氲。

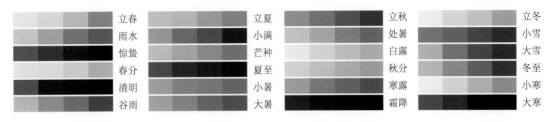

图1-2-8

五、色调的使用方法

在PCCS色相中可以用色调和色调明度来表示颜色。方法如下：色调即色彩的调子，色彩外观色的基本倾向，也是明度和纯度的混合概念。

记法根据：浅、淡、亮、艳、强（一个字结尾）

字符重点：浅灰、灰、暗灰（g结尾）

　　　　　暗、浊、深（d开头）

　　　　　柔（最中间）

其中，W表示白色，Bk表示黑色，Gy表示灰色（图1-2-9）

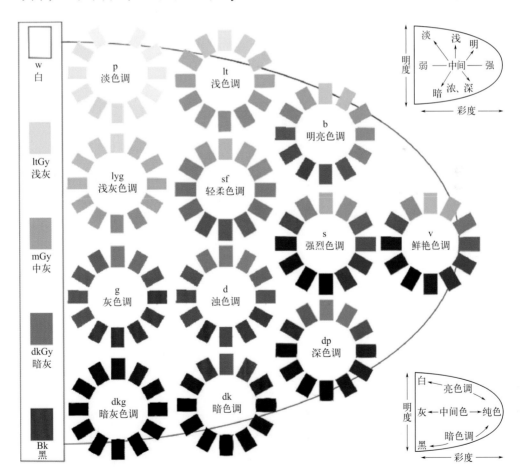

图1-2-9

<任务拓展>

　　1. 活页式练习手册中进行二十四色相环的色彩训练。
　　2. 活页式练习册中进行色彩三要素的训练。
　　3. 活页式练习册中进行二十四节气色彩认知的训练。

任务三　色彩心理

　　色彩不仅丰富了我们的眼睛，也在无形中影响并反映一个人的心理状态和身体健康。艺术家用他们的画笔与画布来展现自我、展现生活。个人的色彩经验也是有社会性和历史性的，从简单的功能效应和直觉性心理效应中可看到色彩的社会性和历史经验性。色彩与人心理的关系在生活中也有广泛的应用，关系到人们生活中衣食住行。在室内装修上，色彩的搭配显得特别重要，不仅涉及美观的问题，更是影响到了家人的心理感受。比如为了更好地休息，卧室就可以选择具有清爽、冷静印象的蓝色或淡蓝色做基调。蓝色具有使人心理放松的作用。儿童房间的装修也适合以蓝色作为基调，因为蓝色能够激发孩子的求知欲，激发创造力，促进儿童生长的作用。

<任务目标>

　　通过本任务学习了解色彩与情感表达，掌握色彩与视觉的原理；掌握色彩带给人的不同心理感受，并能运用合适的色彩表达自己的情感，通过观察、讨论分析和实践活动，感受色彩带给人的不同心理感受，也可以通过二十四节气不同色彩代表心理感受，融入美育教育，激发学习者用色彩表达情感的兴趣；培养学习者以审美之心来感受生活，提升学习者审美能力。

<任务实施>

　　明确任务目标 ⟹ 学习相关知识点 ⟹ 完成任务拓展 ⟹ 开展课后反思

<任务条件>

　　多媒体实训设备

<相关知识点>

　　色彩心理学是一门深奥的学问，不过生活中处处体会得到，为什么我们在夏天喜欢穿白色的衣服？为什么冬天我们喜欢穿黑色的衣服？为什么快餐店里的颜色是红色的？为什么我们在蓝色的屋子里会有平静的感觉？色彩与眼睛的重要性就像我们的耳朵一定要欣赏音乐一样，很难想象如果在一个没有色彩的世界里，将会是什么样子？色彩能焕发出人们的情感，能描述人们的思想。

色彩除了能展现人的心理外，它必须是易于识别的，背景色被广泛运用在一系列的图形设计中，而且能在心理上引起大家的共鸣，或从该色彩联想到其他的东西。

一、色彩心理的应用

我们在看某个颜色的时候，周围的颜色有时也会被此颜色所影响，两种以上色彩组合后，由于色相差别而形成的色彩对比效果称为色相对比。它是色彩对比的一个根本方面，其对比强弱程度取决于色相之间在色相环上的距离（角度），距离（角度）越小对比越弱，反之则对比越强（图1-3-1）。

二、色彩面积效应

颜色根据面积大小的不同也会有不同的视觉感受。一般来说，面积越大，亮度越高。因此，在小面积选择颜色的时候，需要考虑这个侧面效果，尽量根据实际大小来判断效果。

你听说过膨胀色和收缩色吗？像红色、橙色和黄色这样的暖色，可以使物体看起来比实际大。而蓝色、蓝绿色等冷色系颜色，则可以使物体看起来比实际小。物体看上去的大小，不仅与其颜色的色相有关，明度也是一个重要因素。

三、颜色的同化现象

颜色的同化现象是指发生在画有等横线图的情况下，在颜色的阴影下，背景的颜色看起来和横线颜色很接近。

以发色为例，比起自身的肤色更明亮的地方被称为高光，变暗的地方被称为低光。因为头发是线的集合体，所以发色的高光和灯光环境色等也会发生这种同化现象。三幅图中的发色及肤色都是一样的，但是加入了明亮高光的颜色看起来更明亮，加入了暗色低光的颜色看起来更暗（图1-3-2）。

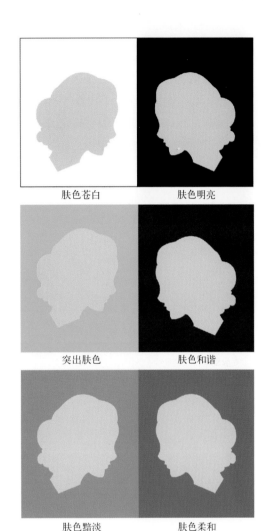

肤色苍白　肤色明亮

突出肤色　肤色和谐

肤色黯淡　肤色柔和

图1-3-1

图1-3-2

四、颜色的印象

容易识别的颜色叫作"颜色的可视性"。即使是同样颜色的文字，由于背景颜色的不同，会产生容易看到的组合和不易看到的组合。

虽然是同样的物品，由于颜色的不同，产生的印象也会不同。每个颜色都有各自的印象。"印象"这个词也可以用"感觉"等词语来替换。另外，多个颜色组合在一起，印象会变得更强烈，有着复杂的语气，会产生与单色不一样的印象。首先要确认色调和色调的颜色印象。

1. 颜色的轻重

一般来说，亮度高的颜色看起来轻，亮度低的颜色看起来更重。

2. 颜色的冷暖

一般来说，暖色系的颜色会让人感到温暖，而冷色系的颜色则会让人感觉寒冷。

3. 颜色的艳浊

一般来说，色彩饱和度高的颜色显示度高，低的颜色显示度不高。

每个色调也有不同的印象，彩度越高越强。一般来说，色彩饱和度高的颜色显示度高，低的颜色显示度不高。

每个颜色有着不同的印象。同一色调的颜色即使色相不同，其色调也有着共同的印象（表1-3-1）。另外，色彩饱和度高的色调会因色相不同而加强印象的差异，饱和度低的色调会因色相不同而减弱印象的差异。

<div align="center">表1-3-1</div>

颜色	联想印象
红色	热的、刺眼的、温暖的、女性的、活跃的、热情的、爱的、夏天
橙色	温暖、阳光、快乐、朝气、炎热、醒目、耀眼的夏天
黄色	精神、快乐、美丽、引人注目、高兴、吵闹、注意危险、夏天
黄绿	清爽、柔软、年轻、精神抖擞、春天
绿色	清爽、年轻、水灵、精神、和平、安心、安全
青绿	温柔、孩子气、自然、沉着
青色	冷、深、硬、酷、爽、静、清、重
紫色	高贵、成熟、可疑、刺眼、知性、高雅
粉色	温柔、可爱、幼稚、孩子气、温暖
褐色	温暖、平静、黑暗、浑浊、成熟、沉重、苦涩
米色	温柔、平静、混沌、寂寞、朴素、轻淡、朦胧

五、二十四节气色彩的联想印象

二十四节气
色彩介绍

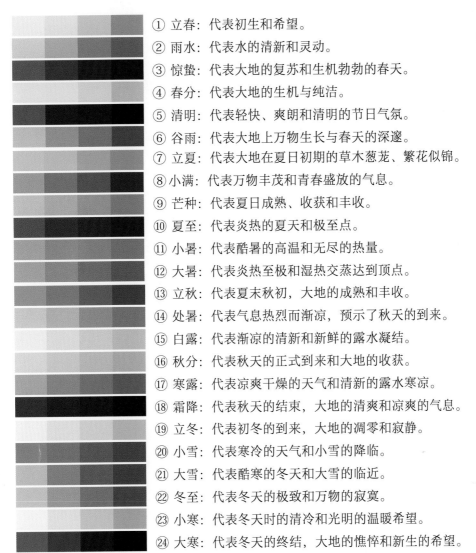

① 立春：代表初生和希望。

② 雨水：代表水的清新和灵动。

③ 惊蛰：代表大地的复苏和生机勃勃的春天。

④ 春分：代表大地的生机与纯洁。

⑤ 清明：代表轻快、爽朗和清明的节日气氛。

⑥ 谷雨：代表大地上万物生长与春天的深邃。

⑦ 立夏：代表大地在夏日初期的草木葱茏、繁花似锦。

⑧ 小满：代表万物丰茂和青春盛放的气息。

⑨ 芒种：代表夏日成熟、收获和丰收。

⑩ 夏至：代表炎热的夏天和极至点。

⑪ 小暑：代表酷暑的高温和无尽的热量。

⑫ 大暑：代表炎热至极和湿热交蒸达到顶点。

⑬ 立秋：代表夏末秋初，大地的成熟和丰收。

⑭ 处暑：代表气息热烈而渐凉，预示了秋天的到来。

⑮ 白露：代表渐凉的清新和新鲜的露水凝结。

⑯ 秋分：代表秋天的正式到来和大地的收获。

⑰ 寒露：代表凉爽干燥的天气和清新的露水寒凉。

⑱ 霜降：代表秋天的结束，大地的清爽和凉爽的气息。

⑲ 立冬：代表初冬的到来，大地的凋零和寂静。

⑳ 小雪：代表寒冷的天气和小雪的降临。

㉑ 大雪：代表酷寒的冬天和大雪的临近。

㉒ 冬至：代表冬天的极致和万物的寂寞。

㉓ 小寒：代表冬天时的清冷和光明的温暖希望。

㉔ 大寒：代表冬天的终结，大地的憔悴和新生的希望。

‹任务拓展›

通过活页式练习手册，进行二十四节气色彩印象的训练。

形象色彩诊断

个人色彩理论是用来判断适合每个人的色彩体系。20世纪初期，包豪斯的约翰内斯·伊顿教授开始进行色彩分析，个人色彩的概念由此产生。1940年，苏珊·卡吉尔提出了根据肤色、发色、眼睛的颜色来确定个人色彩的理论。1984年，卡洛尔·杰克逊开始较为系统地介绍有关个人色彩的概念，并使这一概念得到了大众的普遍认可。而我们将结合中国二十四节气来分析一下属于中国人的色彩属性。

个人色彩理论根据色彩的色相与冷暖属性，将人的人体色分为蓝色基调（冷色系）和黄色基调（暖色系）两大体系。针对不同的人体色基调，个人色彩理论进行了不同的服饰色彩与妆色的选择和搭配，最终以最恰当的色彩塑造出适合人自身的美丽形象。

色彩诊断是指将每个人与生俱来的人体色——肤色、发色、瞳孔色、唇色等客观存在的皮肤色彩属性特征进行科学的分析和归类，研究各色彩群对其的适用程度，划分出与其相协调的色彩范围，科学地寻找人体色与服饰、化妆色彩之间的对应关系，从而为每一个人找到一个可以受用的色彩搭配方案。

◆ 能力目标

1. 能结合人的年龄、社会角色、性格、场合进行形象色彩分析；
2. 能够为不同人物进行仪容、仪表、仪态的规范指导；
3. 能够为不同人物塑造得体的仪容、仪表、仪态；
4. 能够分析和辨别不同民族服饰色彩的特点；
5. 能够结合人物个人色彩，恰当使用流行色色卡；
6. 能够根据人物个人色彩特征，结合当下流行色进行形象色彩设计

◆ 知识目标

1. 掌握TPO原则；
2. 掌握不同年龄段、社会角色、性格及场合的用色规律；
3. 掌握女士、男士仪容、仪表、仪态的规范；
4. 了解民族服饰的文化内涵和象征意义；
5. 掌握不同民族服饰色彩的特点；
6. 掌握流行色在形象色彩设计中的运用方法

◆ 素质目标

1. 培养学习者职业精神与服务意识；
2. 培养学习者团队协作的能力；
3. 培训学习者解决问题、分析问题的能力；
4. 培养学习者的民族自豪感和爱国情怀；
5. 培养学习者审美价值观和道德价值观；
6. 培养学习者自主探究的学习能力；
7. 培养学习者的审美能力和艺术修养

任务一　色彩的运用

人们总是会被美丽事物所吸引，有时候这种情感是周围环境和其心理环境的变化所产生的连带反应。事物之所以美丽，不仅仅是事物本身的原因，而是我们发现了色彩。颜色来源于生活的方方面面，逐渐从单纯的颜色变成了有表情的脸谱，有喜怒哀乐。通过色彩语言，可以看出一个人的思想与成长，色彩可以改变思维，这也是毋庸置疑的。同时，适当地运用色彩，可以给生活带来更多惊喜与享受。

＜任务目标＞

通过本任务学习认知配色，掌握配色与色相和色调的关系，掌握配色技巧，具备运用色彩的能力，学会色彩调配；掌握色彩与色调关系，能够运用主色调与副色调的关系；通过观察、讨论分析和实践活动，掌握整体色彩搭配；引导学习者发挥创造性思维，促进学习者的个性发展。通过引入二十四节气色，比较中国传统色彩与PCCS色相环之间的相关性，掌握配色技巧，学会配色，并能结合个人形象设计相关元素进行配色训练。通过本任务学习培养学习者的创造性思维，进一步强化中国传统色彩之美，促进学习者提升审美感，增强文化自信。

＜任务实施＞

明确任务目标 ⟹ 学习相关知识点 ⟹ 完成任务拓展 ⟹ 开展课后反思

＜任务条件＞

多媒体设备、活页式练习手册

＜相关知识点＞

时尚和美容的工作是为顾客提供适合他们的美丽方案。在色彩的选择上，通常每个人都会有个人的喜好，比如舒适度、好恶等。人的喜好原因由很多因素导致，如性别、年龄、经验等。从客观的立场出发，学习基础的配色，"色彩"和"色调"的应用是非常重要的技巧。

一、配色与色相的关系

配色时首先考虑一下色相的关系（图2-1-1）。

色相的关系可以分类为同一、相似、对比，再进一步细分为从同一到补色的6个关系。在同一色调的配色中，红色可以很好地表现出温暖和动感等"红色"色调所具有的特征，而在对比色调的配色中，则会有图像不同的颜色相关联，可以使各种颜色的表情相互加强的效果。

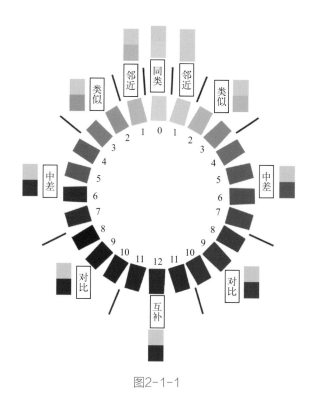

图2-1-1

二、二十四节气色彩之配色

色调和底色大致上表示了配色中所包含的颜色的位置，可以直观地理解色调的关系（图2-1-2）。

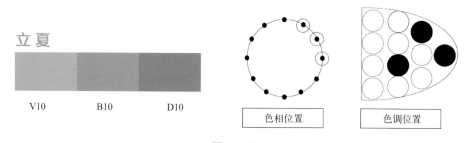

图2-1-2

1. 配色中色调的关系

接下来，我们来考虑一下色调和配色。色调是三种色彩属性中，由亮度和饱和度组合而成的。每一种色调有它们独特的色调特点，同一色调的颜色图像共性高，不同色调给人的视觉、心理感受也不尽相同。

使用相同色调的配色可以很好地表现出各个色调的特征。比如说，淡淡的、明亮的色调，可表现出柔和的、温柔的印象；如果使用暗色调或深色调，可以表现出厚重、格调高的印象。

正如从颜色的表示方法中学到的那样，根据色调的不同，亮度变化的幅度也不同，所以在提示轻色调或者暗灰色色调等方面，即使色调大不相同，若色相差越大，亮度变化越大，

配色的量感越大。以二十四节气中立冬与立秋为例（图2-1-3）。

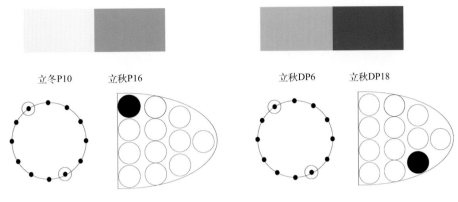

图2-1-3

2. 对比色调的配色

使用带有相反印象的色调进行配色，会强调各个色调所具有的特征。如果使用明暗的对比色调，会给人一种鲜明的印象。另外，鲜明色调和灰色调的组合，可以呈现出强调颜色存在感的生动形象。以二十四节气色彩为例（图2-1-4）。

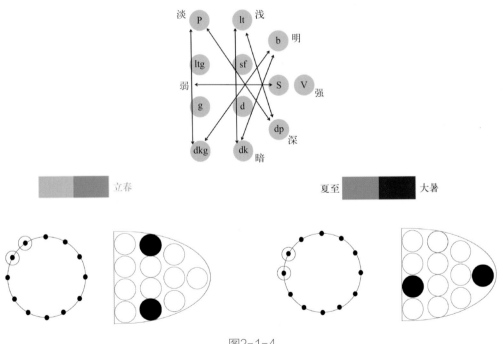

图2-1-4

3. 相似色调的配色

色调有着适度的变化，相互接近的配色，可以表现出由于色调的变化而产生的颜色的微妙味道。相似色调因为颜色的选择幅度大，所以在实际的颜色搭配场合是比同色更容易使用的配色。PCCS的相似色调是相邻色相的配色。以二十四节气色彩为例（图2-1-5）。

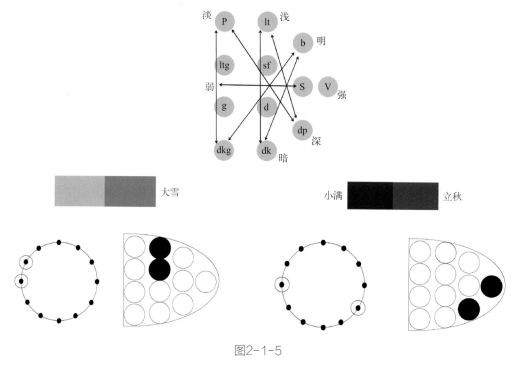

图2-1-5

三、自然的和谐

1. 自然色

大自然中可以看到很多美丽的颜色，仔细观察自然的光和影所形成的颜色，就会发现根据光线明暗的不同，色相也会随之变化。根据明暗的关系，光线照射到的明亮部分是黄色的，黑色部分是蓝色的。像这样我们所看到的颜色总是由自然的光和影构成的，即使是同一颜色的物品，其外观亮面的部分会显得更黄，黑暗的部分会显得更蓝。

在进行颜色搭配的情况下，将颜色和景色组合起来的话，就可以做和谐的配色。色调自然排列的配色被称为自然色。在自然光下看到的树的颜色是自然色（图2-1-6）。

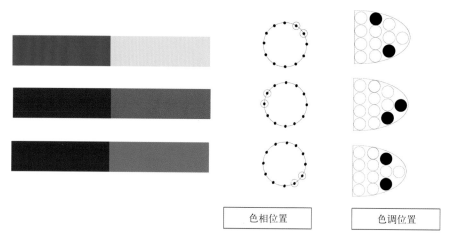

色相位置　　　　色调位置

图2-1-6

2. 自然色的调和

把明亮的颜色向蓝色方向，把暗的颜色向黄色方向错开色调的配色称为情绪调和。

配色印象很坦率，不是单纯的感觉，而是因为感觉有点复杂，所以取了这个名字。与自然和谐不同，这是在日常生活中不常见的颜色关系，所以有时会给人新鲜的感觉。这是时尚领域常用的配色之一（图2-1-7）。

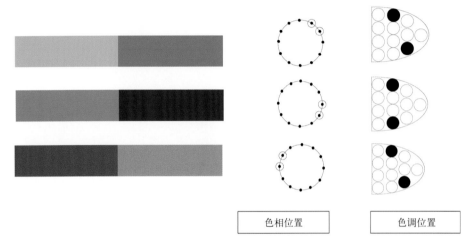

色相位置　　色调位置

图2-1-7

四、配色和面积

在实际进行配色的场合，从大面积到小面积有各种各样的面积关系。在这里，我们从大、中、小面积三个来考虑。

1. 底色

占据大面积的部分所使用的颜色叫作背景色，也被称为底色，因为是决定整体环境的颜色，所以要注意选择设计概念和颜色印象。

2. 排序颜色

与有排序颜色的搭配颜色，也就是从属色的意思。占据中面积的颜色，和底色一起搭配，可以说是补充了色彩印象，进行适度变化的颜色。在设计现场经常使用"副色"这个词，和"前色"的意思相同。

3. 点缀色

被称为强调色的颜色，在配色上张弛有度，是衬托其他颜色的颜色。点缀色通常是小面积使用。一般是与底色或前调色有所区别，可以使用与色调形成对比的颜色。

五、配色的实践应用

1. 色相关系发生变化时配色的区别

（1）中纯度色的配色（图2-1-8）

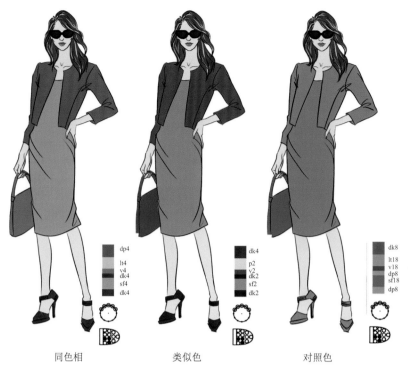

	同色相	类似色	对照色

图2-1-8

（2）低纯度色的配色（图2-1-9）

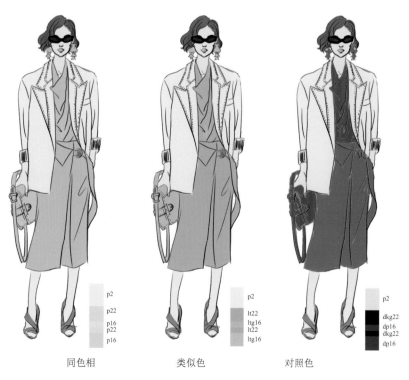

同色相	类似色	对照色

图2-1-9

2. 主色调与副色调的应用

在色彩搭配中，最重要的两个概念就是主色与副色，正是有了主色作为基调，副色才使得整个画面变得美妙。而二者的差异在于它们在搭配上所占的面积和地位大小不同。

主色，毫无疑问就是最主要的颜色，也就是在色彩中占据面积最多的色彩，若将其标准化，需要占到全部面积的50%～60%。主色是整幅画面的基调，决定了画面的主题，副色需要围绕着它来进行选择与搭配。

副色，顾名思义，是辅助主色，并与之进行搭配的颜色，其主要目的就是辅助和衬托主色，会占据画面面积的30%～40%。正常情况下，副色比主色略浅，若副色较深会给人一种头重脚轻、喧宾夺主的感觉（图2-1-10）。

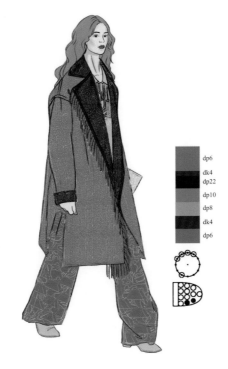

图2-1-10

3. 整体色彩搭配应用

关于形象色彩搭配时，在考虑发型的时候，从发型到妆容、美甲、衣服、首饰等，把握构成一种风格的所有要素，使之和谐起来是很重要的。在这里我们就只限于从发型、妆容、服装三个要素，来考虑一下整体颜色的搭配。

头发、妆容、衣服、各种颜色、色调都有偏差的颜色搭配例子。整体感觉不太熟悉，用红色系和鲜艳的橙色等特别显眼，给人不自然且冗长的印象。	统一西服的色调，内搭的T恤和肤色张弛有度。另外，要意识到整体的协调性，把眼影色变成对比色相的青绿系，引出整体的统一感。	将眼影色中的高光调成淡微波绿，与腮红和唇彩相融合。另外，把西服的颜色换成暗绿色的话，西服和彩妆的颜色会产生统一性，整体的平衡感会很好，给人一种精明干练的印象。

（1）分离色

配色会使用到多种颜色，一般来说能够区分使用的颜色会获得较好的视觉效果。

颜色容易分辨的程度依赖于明度差，随着明度差变小，颜色的界限变得模糊，难以分辨。消除这种情况的手段之一就是隔离。这是在明度相同或差异非常小的情况下，在颜色间少量使用明度不同的颜色，将界限不清楚的颜色分离，增加明了性的方法。另外，在高彩度色的同一亮度的补色配色中，颜色的交界处会产生被称为灰度的深深的闪烁。为避免这种情况，可以使用明度不同的中和色进行分离（图2-1-11、图2-1-12）。

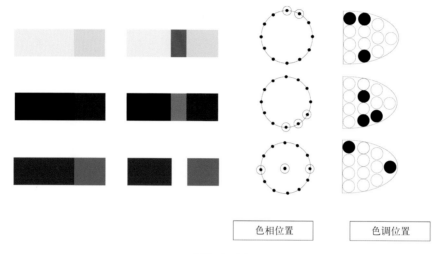

色相位置 色调位置

图2-1-11

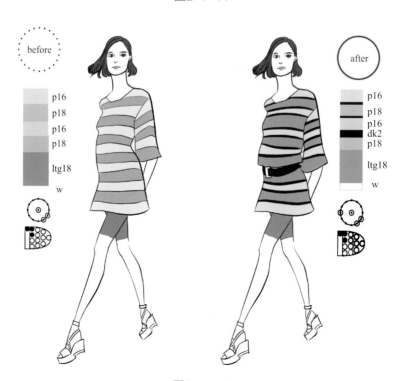

图2-1-12

（2）渐变分级

渐变是为了颜色逐渐变化而进行的配色。关于颜色的变化，可以认为是根据色相、明度、饱和度以及色调而产生的。在色调一致的渐变中，使用高饱和度的色调会发生很大的颜色变化，而低饱和度的色调则会呈现较小的颜色变化（图2-1-13、图2-1-14）。在进行渐变时，重点是要有规律地改变色相差、明度差、饱和度差。

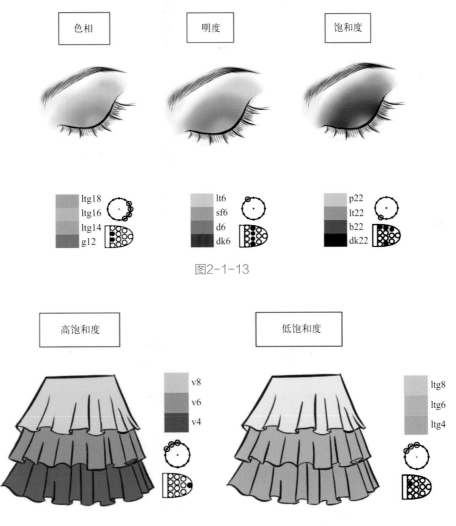

图2-1-13

图2-1-14

（3）色调一致的配色

色相，是对于红色或黄色这些颜色的称呼。色相一致的配色，会让人感到和谐、柔和，也被称为同色系配色。所谓的同色系的饱和度不同的配色，可以说是最常见的配色。在实际情况下，进行同一色调的搭配，使其成为自然调和。当色调不同时，会给人从柔和到强烈的配色印象。

不完全相同的色相配色，将色相加上一些微妙的变化，统一感也不会改变。当然，所选择的色彩必须是色相环上位置相近的颜色。另外，色相一致的配色，当颜色面积缩小时，明度、纯度的变化就会难以辨别。当希望纯度与明度能有变化的情况时，颜色的面积有必要调

整一定的大小。

　　色调一致的配色，因为色彩上的变化很细小，无论怎么使用都会给人单调的印象。因此，不要从头到尾只使用完全相同的色相，最好也取用其他色相的颜色作为强调色，将色调一致的配色当成基底色彩会比较适合。在色彩搭配中，色相和色调的微妙差异，经常会给颜色带来深入浅出的味道，而这种色调一致的配色正是为了达到这种效果而使用的手法。这是时尚界常用的配色（图2-1-15、图2-1-16）。

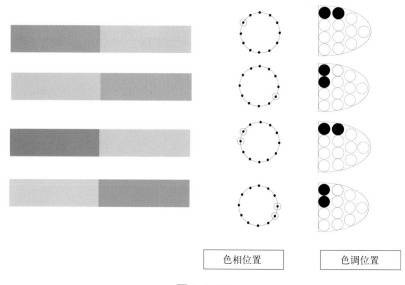

色相位置　　色调位置

图2-1-15

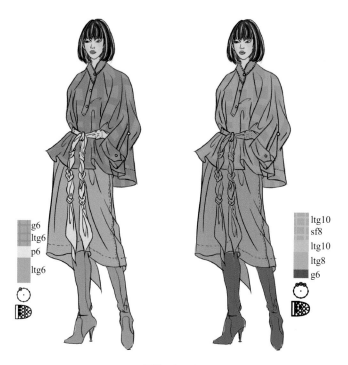

g6
ltg6
p6
ltg6

ltg10
sf8
ltg10
ltg8
g6

图2-1-16

（4）浊色的配色

指的是使用了粗色调、软色调、直灰色等被称为浊色系的稍显浑浊印象的色调的配色。浊色系的色调给人一种染色后颜色退色、朴素、沉稳的印象。在中国民族风格设计中经常使用的配色。在实际的色彩搭配中，重点添加少量的深色（图2-1-17）。

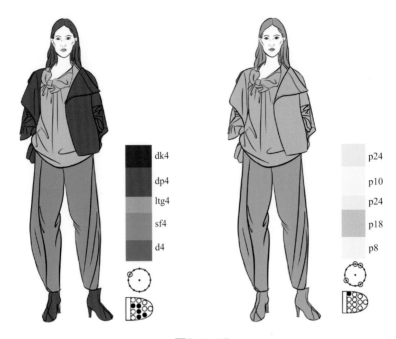

图2-1-17

《任务拓展》

活页式练习手册中进行不同配色的识别训练。

结合下图进行训练：确定形象——确定色调——确定配色方式

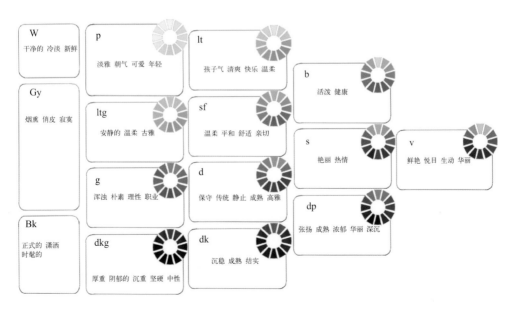

个人色彩
诊断流程

任务二　个人色彩诊断流程

　　色彩的搭配是个人形象管理中的重要一环，色彩的合理搭配能够使服装和着装人的风格气质更好地融合统一，但是如何从眼花缭乱的缤纷色彩中准确寻找到个人的色彩定位着实是件不容易的事情。"工欲善其事，必先利其器"，这个时候离不开色彩诊断专业工具的使用，使用其可以克服凭感觉下定论的弊病。有了这把色彩的"标尺"，所有的色彩都将做到精准与科学的定位。

〈任务目标〉

　　通过本任务学习了解个人色彩诊断分析必备条件，了解色彩顾问操作基本内容，掌握如何测试个人色彩，掌握个人色彩诊断基本步骤，熟练运用诊断色卡。本任务旨在提升学习者审美能力，培养学习能力；增强劳动意识，培养认真严谨的职业素养。

〈任务实施〉

　　明确任务目标 ⟹ 了解流程步骤 ⟹ 教师实操演示 ⟹ 学习者实操练习 ⟹ 完成任务拓展 ⟹ 开展课后反思

〈任务条件〉

　　活页式练习手册、个人色彩诊断工具（白布、色卡）

〈流程步骤〉

　　每个人适合的颜色由一个人天生的肤色、发色和瞳孔颜色三者之间共同作用的关系来决定，其中存在着一套科学严谨的色彩诊断方法。本任务学习重点是掌握个人色彩诊断基本步骤，难点是根据不同服务对象能熟练运用诊断工具。

　　第一步　色彩诊断

　　1. 准备阶段

　　① 目测被诊断者的服饰用色情况。

　　② 用白布将被诊断者上半身挡住。

　　③ 为被诊断者卸妆。

　　④ 整理被诊断者的头发。

　　2. 色卡诊断阶段（色卡参考活页式练习手册）

　　① 步骤1比较红色组和蓝色组色卡，交替色卡观察皮肤的冷暖，偏冷色的进入步骤2-1测深浅（冷）；偏暖色的进入步骤2-2测深浅（暖）；如遇冷暖兼有或无法确定的进入步骤2-3。

步骤	操作内容	操作目的
1 测冷暖 （分两组颜色测冷暖）	红色组　　　（冷）　　　（暖） 蓝色组　　　（冷）　　　（暖）	初步测出肤色的冷暖，偏冷色的进入步骤2-1测深浅（冷）；偏暖色的进入步骤2-2测深浅（暖）； 如遇冷暖兼有或无法确定的进入步骤2-3
2-1 测深浅 （冷）	步骤1的测试结果偏冷色的，用此步测试。 （冷浅）　　　（冷深）	明确测出"冷浅"和"冷深"两个色彩类型
2-2 测暖浅	步骤1的测试结果偏暖色的，用此步测试。 （暖浅）　　　（偏暖深）	明确测出"暖浅"色彩类型，测出"偏暖深"类型，则继续进入步骤3
2-3 测冷暖全色	步骤1测出冷暖各半，或是步骤1中找不到最佳效果的，用此步测试。	
3 测暖深/暖艳	步骤2-2测试结果为"偏暖深"的，用此步测试。	

②　比较冷色与暖色的深浅，诊断出被诊断者的深浅倾向。步骤1测试结果偏冷，按照步骤2-1明确测出冷浅或冷深，则完成类型确定；步骤1测出结果偏暖色，按照步骤2-2进行，如明确测出暖浅，则完成类型确定，如测出偏暖深类型，则继续进入步骤3。

③　比较色卡，诊断出被诊断者暖深和暖艳两个色彩类型，得出结论（图2-2-1）。

④　如果在步骤1测出冷暖各半，或是步骤1中找不到最佳效果的，用此步测试，明确测出"冷暖全色"类型。如果不属于"冷暖全色"类型需要返回步骤1再测（图2-2-2）。

第二步　色彩分析、判型（选服装颜色、材质、廓形、风格）

第三步　脸部三庭五眼比例、身材测量

暖深　　　　　　　　　　　　　　暖艳

图2-2-1

冷暖全色类型确认

图2-2-2

第四步　结合客户身份、年龄、喜好，出具色彩诊断报告

第五步　了解后续服务内容

根据个人肤色、瞳孔色、唇色、发色等自然色特征和个人的五官、形体、性格特征及职业，运用CCS体系中的基础测试卡、领型测试工具并由有职业资格的专业色彩顾问进行测试，判断客户皮肤的最终从属色彩类型和最适合自己的服装、鞋帽、丝巾、皮包、首饰、领带及眼镜等个人形象配品的款式、质地和图案，最后确定个人完整和详细的美丽搭配方案。

〈学习者实操练习〉

通过活页式练习手册熟悉测色步骤，分清不同色卡。

〈任务拓展〉

学习者找一个对象，运用活页式练习手册中的色卡进行个人色彩诊断。

任务三　个人色彩与TPO原则

个人色彩与
TPO原则

在信息社会中，形象色彩设计在越来越多的领域里发挥着日益重要的作用，形象色彩已然成为人身份、地位、职业、气质、修养的符号性标志。形象色彩设计师只有具备深厚的文

化艺术修养和审美意识，掌握TPO原则、一定的心理学知识、熟悉形象色彩设计制作的基本原理、了解形象色彩与人协调的美学原则，才能塑造出理想的个人形象。

TPO原则是time（时间）、place（地点）、occasion（场合）的缩写，意指人们选配和穿着服装时必须考虑时间、地点和场合这三个基本因素。基于 TPO 原则，人们的着装打扮会更加符合礼仪规范，突显个人的风度涵养，若再根据个人的年龄、职业、性格以及场所等进行搭配，那么整体的服装搭配效果就会更加自然、有个性。

《 任务目标 》

通过本任务学习了解TPO原则，掌握不同年龄段的用色规律。掌握不同社会角色的用色规律。掌握不同人的性格和偏好的用色规律。掌握不同场所的用色规律；了解个人色彩的用色规律，能结合人的年龄、社会角色、性格及场合进行形象色彩分析；融入职业素养教育，加深学习者对TPO原则的认识。

《 任务实施 》

明确任务目标 ⟹ 学习相关知识点 ⟹ 完成任务拓展习题 ⟹ 开展课后反思

《 任务条件 》

多媒体设备、个人色彩色布、活页式练习手册

《 相关知识点 》

一、个人色彩与年龄

年龄对女性选用色彩是有很大影响的。在进行个人形象色彩设计的过程中还要考虑个人色彩与年龄，应结合年龄给出适宜的用色指导。年轻的女性在运用自己的形象色彩设计规律时，可多结合当季和当年的流行时尚进行装扮，随着TPO的变化，可以在适合自己的服饰风格规律上增加自己服装的多样性。年纪偏大的女性在运用属于自己的服饰风格规律时则较为注重实用性。

对于25岁以下、皮肤状态特别好的年轻人来说，年轻的皮肤状态决定了选色的范围可适当放宽。因此，除最佳色彩群以外，其他一些本人的嗜好色和流行色都可能会有一定的适用度。青年人对色彩要求鲜艳、明快、活泼、对比度强，以适应他们那种单纯、直观、活泼的心理要求（图2-3-1）。

对年长的女性来说，皮肤状态会因生理和环境等原因发生很多变化，失去应有的光泽感和滋润感，这时如大量使用不适合的色彩会使皮肤问题凸显，全身的协调效果也会较差，因此应建议多使用最佳色彩群。

中年女性对色彩要求漂亮而引人注目，要柔和含蓄、鲜明而不俗气、高雅又大方。老年人对色彩的要求是稳重、含蓄、漂亮、高雅。

图2-3-1

二、个人色彩与社会角色

社会角色特指女性在社会中扮演的角色。它往往与其所处的行业、职业、地位等有关。因此，在找出一个人的色彩属性以后，必须考虑其行业属性、职业属性以及地位属性等综合因素，然后给予客人实用的总体指导。

职业女性在社会中扮演着非常重要的角色，如政府官员、企业高层管理者等，她们的共同特点是需要符合这个社会角色所赋予形象定位。

比如一位女士经过色彩诊断确定是夏季型，在一家公司做高层管理者，而且会经常出现在媒体上，要求体现严谨、干练、成熟的大家风范，选色应以理性、简练、大气的视觉感受为依据。日常工作时应在最佳色中选择中性作为职业套装角色，选择冷调中的蓝绿、蓝、紫等理性色作为主色调；商务宴会或时尚的出镜场合时，可选择冷调中的蓝、紫色调作为整体用色，用一两件亮金色饰品作为点缀色对比搭配。承担的社会角度越重要，就需要越多考虑这个因素（图2-3-2）。

图2-3-2

三、个人色彩与性格

每个人受家庭背景、教育程度、社会环境的影响，成年以后会形成相对固定的性格，有人外向，有人内向；有人稳重严谨、有人平和恬淡；有人爱憎分明，有人宽容随和。

性格外向、理性严谨的人适合使用对比搭配。而性格内向、平和恬淡的人适合使用渐变搭配。不同性格的人选择服装时应注意性格与色彩的协调。性格开朗的人，宜穿白色或暖色系的高明度、低彩度的服装，不适宜穿黑色和寒色系的低明度、低彩度的服装；性格温和的人，适宜穿柔和而彩度较低、中明度的服装，不宜穿高明度、高彩度的服装；理智的人，适宜选用柔和的冷色或黑色、白色，不宜选用温暖而强烈的色。

有时有意识地变换一下色彩也有掩短扬长之效，如过分好动的女性，可借助蓝色调或茶色调的服饰，增添文静的气质；而性格内向、沉默寡言、不善社交的女性，可试穿粉色、浅色调的服装，以增加活泼、亲切的韵味，而明度太低的深色服装会加重其沉重与不可亲近之感（图2-3-3）。

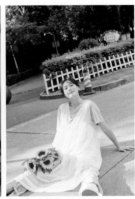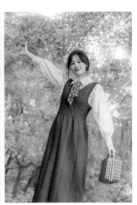

图2-3-3

四、个人色彩与场合

每一天人们都会面临各种场合，因此，每位女性都会有着关于场合着装的需要。如果场合要求体现时尚干练，那么一般会用适合自己的颜色与无彩色或中性色进行搭配，采用中弱对比搭配效果；如果场合要求体现严谨庄重，那么一般不采用鲜艳亮丽的颜色，而应选择自己所适合的颜色中偏中性或深一些的颜色，并采用中强对比搭配效果。

进行户外活动或体育比赛时，服装的颜色应鲜艳一点，给人以热烈、振奋的美感；在进行会议或业务谈判时，服装的颜色则以庄重、素雅的色调为佳，可显得精明能干而又不失稳重矜持，与周围工作环境和气氛相适应；休闲时，服装的颜色可以轻松活泼一些，式样则宽大随便些，增加家庭的温馨感。

总之，必须根据TPO着装的要求，注意调整选色及配色的原则，才能真正成为在任何时间、地点、场合都会给人以恰如其分的整体形象印象。

‹任务拓展›

课后习题

1. 中年人对色彩的要求是（　　　）。

A. 柔和含蓄　　　　B. 鲜艳明快　　　　C. 稳重　　　　D. 对比强

2. 性格开朗的人适合（　　　）色彩。

A. 黑色　　　　　　　　B. 低明度　　　　　　　C. 暖色系的高明度　　　D. 低彩度

3. 职业女性在参加商务宴会时可选择（　　　）色调。

A. 冷色调的蓝、紫　　　B. 冷色调的蓝、绿　　　C. 暖色调的橙　　　　　D. 暖色调的红

4. 选择服饰的TPO原则是（　　　）。（多选题）

A. 时间　　　　　　　　B. 地点　　　　　　　　C. 活动　　　　　　　　D. 场合

5. 职业女性给人的视觉感受是＿＿＿＿、＿＿＿＿、＿＿＿＿。

习题答案

1. A

2. C

3. B

4. ABD

5. 严谨、干练、成熟

任务四　流行色与形象色彩

　　色彩在大众生活中扮演着至关重要的角色，随着社会的不断发展，色彩被赋予了更多的社会价值，成为反映情感、社会与文化的象征符号。每个历史时期伴随着不同的社会环境的变化，社会文化认知也往往影响着一个国家或者地区的审美观，从而对于服装流行色彩也有着审美的差异性和倾向性，同时进一步影响社会审美的发展。

　　色彩的流行离不开设计师对时代特征的观察，对环境功能的正确定位，对当下审美喜好的提炼。全球色彩风向标，美国潘通（Pantone）色彩权威机构每年都会发布具有代表性的流行色，其选定来自对社会发展趋势、文化思潮动向及消费心理变化的综合分析，包括新的生活方式、经济状况、娱乐产业发展、全球瞩目的运动或时尚盛事等一切会波及行为变化的影响元素，从而开发出最新反映审美特征的色彩。在新形势下，将流行色有效融入到服装搭配中，能够体现鲜明的个人风格，能够获得社会群众的认同感。

‹任务目标›

　　通过本任务学习了解什么是流行色，了解流行色的规律，了解流行色在形象色彩设计中的应用；通过了解流行色的概念及其规律，能够结合人物个人色彩，恰当使用流行色色卡，本任务具有时代性，根据当年流行元素，结合中国传统色彩，引起学习者的兴趣和共鸣。

‹任务实施›

　　明确任务目标 ⇒ 学习相关知识点 ⇒ 实战案例导入 ⇒ 完成任务拓展 ⇒ 开展课后反思

<任务条件>

多媒体设备、个人色彩色布、活页式练习手册

<相关知识点>

一、流行色的概念及其规律

流行色的英文名字为"fashioncolor"或者"fresh liying color"，意思是指时髦的、时兴的、新颖的时装色彩与生活的用色。

流行色是在流行协会的组织下，由从事装饰色彩设计的专家们根据市场流通变化，提前18个月拟定并向产品生产者推出的若干色相和互相搭配的色组；流行色的基本趋势中包容了多个色组，每季的流行色在总趋势下有不同的主题，每个主题的色彩组合都不相同；流行色带给人们新的色彩启示，而不是固定的模式。流行色为人们提供了选择的余地，可以将时尚与个人品位融合在一起；流行色不仅仅是一种流行的色彩，更是一种时代的文化现象，一种从者日众的时尚潮流。

流行色作为一种趋势和走向，流行快而周期短，体现了与世俱变的特性。今年的流行色明年不一定还是流行色，其中有可能有一、二种又被其他颜色所替代。流行色是相对常用色而言的，流行色与常用色相互依存、互相补充。常用色有时上升为流行色，流行色经人们使用后也会成为常用色。例如，今年是常用色，到明年又有可能成为流行色，它有一个循环的周期，但又不是同时发生变化。这是因为不同的国家、地区和民族都有自己的色彩传统和色彩习惯，每个人又有着不同的色彩嗜好或偏爱。这些传统、习俗和嗜好都会在形象色彩上有所反映。

一般而言，形象的基本色在形象色彩中所占的比重较大，而流行色所占的比重较小，所以每年制定的下一个年度的流行色时，常常是选用一、二种流行色与形象色彩的基本色一起搭配，这样可以使形象色彩的颜色兼顾自我与流行风尚二者的关系。

我们每年都从国际流行色协会、中国流行色协会以及其他一些色彩机构、组织得到关于未来的流行色彩的信息。这些色彩既然是预测的，其准确与否对设计、生产、经营者而言都是至关重要的问题。为确保所发布的色彩信息有一定的准确性，流行色机构必须进行大量细致的调查研究。参与研究的人员有色彩专家、设计师、工业、商业等各方人士，他们调查人们日常生活中喜爱的色彩，调查什么色彩适合营销，研究人们的心理状态，研究各种社会事件对人们审美心理产生的影响，在综合各种因素之后，根据近期内详尽确切的销售统计数字以及市场动态，世界各地近期发生的重大事件及其对人们心理的影响状况，国际上历年色彩的流行情况及发展趋向，各国各地区消费者的风俗习惯及色彩喜恶状况等，确立流行色的方案，每年会发布流行色。

具体到每次发布的流行色卡，一般都有几十种色，分别归属于不同的流行色调。

时髦色调的色组包括即将流行的色彩、正在流行的色彩、即将过时的色彩。

点缀色调的色组通常是时髦色的补色色相，纯度相对较高。

基础色调与常用色调则以各种无彩色与含灰色调为主。

当然，流行色的预测和发布应该说还不是最终的结果，关键还要看是否为大众接受，是否能够形成流行以及流行的范围如何等。因而各流行色机构在对上一届流行色发布之后还要进行结果检验。检验方式仍然是社会调查，这些调查结果用来检验流行色预测的准确程度，用作下一届流行趋势预测的主要依据。

流行色具有普及性、时代性、社会性、民族性、季节性、演变性、周期性等特点。对流行色的意义和性质的把握，可以更好地把握形象色彩设计，并可以在时尚舞台上推动流行文化的发展。因此形象色彩对流行色的关注和应用具有重要意义，形象色彩设计传递了人们的情感信息和商业信息，可以为相关的化妆品、美容产业以及服饰产业等带来巨大的经济效益。因此，对流行色规律的把握成为一个十分重要的课题。

首先，流行色具有明显的周期特征。国内外流行色演变的周期一般分始发期、上升期、高潮期、消退期四个阶段，其中高潮期大约1～2年，整个周期大概持续5～7年。但是，不同国家地区的经济发展水平与社会购买力的不同，对色彩审美的需求也不同，因此流行色在不同国家的流行周期长短也有所区别。通常情况下，发达国家的流行色周期变化速度较快，发展中国家则相对缓慢。

流行色的周期循环时间并非固定，发展变化秩序也并非重复不变，但其色彩的流行变化还是有规律可循的。

1. 流行色周期规律

① 明亮的色调和阴暗的色调互相更替；

② 朴实的色调和轻便的色调同时流行；

③ 华丽的色调和优雅的色调交替出现；

④ 自然的色调和女性化的浪漫色调互相转换；

⑤ 华丽的色调和时髦的色彩取得平衡。

其次，在全球化与大众传媒的推动之下，流行色的传播范围将越来越广，时间差与地域差也将缩小，形象色彩消费品的构成部分将越来越复杂，同时流行色的持续时间段也将日益缩小。

2. 流行色的传播形式

就整个社会群体而言，流行色的传播有三种形式。

① 自上而下式："上有所好，下必甚焉"，上流社会的政治、经济及艺术界知名人士的趣味会引领时尚潮流并向下传播形成某种流行态势。

② 平行流向式：同一时空的不同群体之间的信息传播，这是当今比较多见的传播形式。

③ 自下而上式：由社会底层向上传播而形成的流行趋势，如牛仔裤的流行过程。

二、流行色在形象色彩设计中的应用方法

形象色彩设计对流行色的应用需要按照流行色卡进行配色，其关键点在于对主色调的控制和把握。每个时代都有1～2个代表性的流行色调。除了色相倾向外，还有明度与纯度的不同要求，这种特殊色调的把握和应用，需要一定的色彩面积来彰显和强化。但由于形象色彩

设计还要考虑到被设计者的生理与心理条件及其职业和生活环境等因素，因此对流行色的形象色彩设计应用应该针对不同的情境进行不同的设计。

在了解了色彩流行趋势的前提下，可以参照流行色卡片进行流行色的应用设计，具体方法如下。

1. 单色的选择和应用

流行色卡中的任意一个颜色都可以单独作为主色调使用，以此构成形象色彩的主色调，并且适用于不同性别和不同季节。

2. 单色分离层次的组合和应用

这种方法侧重于同色相不同明度的对比应用。在色相保持不变的前提下，不同明度所组合构成的形象色彩最能取得协调效果，但色彩明度级差大则对比强，色彩明度级差小则对比弱。

3. 同色组各色的组合和应用

这种方法是邻近色相的组合，是最能把握流行主色调的配色方法。将同色组内两个或两个以上的颜色进行组合，也可以根据需要变化各色相的明度关系，从而构成既统一协调又丰富多变的色彩效果。

4. 各组色彩的穿插组合与应用

将全部流行色彩组合在一起，关键点在于对主色调的面积的强调控制。以一种色为主调，其他色彩作为点缀，才能形成色彩丰富又不失协调的视觉效果。

5. 流行色与常用色的组合和应用

在形象色彩设计中局部应用流行色，与黑白灰等常用色进行搭配组合，是形象色彩中最实用的方法，既能体现流行感，又容易被相对保守的消费公众接受。

实战案例

案例分析

小倩是个忙碌的创业者，她经营一家婚纱店，很少有时间打理自己，衣柜中大多是黑、白色的衣服。她曾多次尝试其他色彩的搭配，均以失败告终。希望自己在造型上能有新的尝试和突破，也想尝试当下流行色和时尚的造型。根据小倩的形象特点，对其年龄、职业、季节、脸型、肤色色相、个性印象、发型等进行分析后，利用所学流行色卡为小倩进行形象色彩设计。本任务重点是掌握当年的流行色与流行元素有哪些，难点是能够根据人物个人色彩特征，结合当下流行色进行形象色彩设计（图2-4-1）。

场景分析： 国际色彩权威Pantone公布了2021年的十大流行色，包含绿蜜蜂、奶油番茄褐、伊比萨蓝、亮丽黄、酒庄红、嫩粉红、市区褐、萱草黄、晴空蓝和警报红。

这次的色彩趋势报告中延续了春夏的高明度，比以往的秋冬色要活泼明快，也更有活力。

个人色彩分析

妆容色彩：小倩皮肤中明度、中低纯度的冷基调，眼神稳重，给人温柔、亲切的感觉。

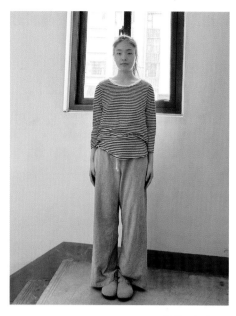

姓名：小倩
年龄：30岁
职业：创业者
脸型：椭圆形脸
肤色色相：带灰调的驼色
个性印象：温柔、亲切的感觉
发型：灰黑色、中长发

图2-4-1

头发灰黑色，诊断出其为冷肤色的柔夏型。妆容色彩可以选择冷色调的莫兰迪色系，如灰粉色的腮红、干枯玫瑰色的口红。

服装色彩：因日常生活中小倩喜欢穿黑、白色系的服饰，为了增加视觉冲击力，加强反差效果，决定采用一组对比最为强烈的互补色：红与绿。但是在穿搭中，红色搭配绿色可不是件轻松的事，既难驾驭，又很容易显得俗气。因此挑选了明度和纯度都较低的墨绿色衬衣，外搭当下流行色灰色西服，搭配她喜爱的白色阔腿裤，点缀流行色酒庄红围巾，从而构成既统一协调又丰富多变的色彩效果。

配饰选择：搭配和衬衣相同色系的低明度、低纯度的棒球帽，中和西装外套和阔腿西装裤的正式感，这样使得她看起来更酷，整套穿搭达到小倩心中时尚的造型（图2-4-2）。

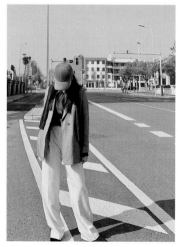 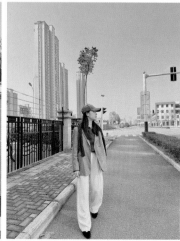

图2-4-2

《任务拓展》

一、知识拓展

多关注时尚潮流资讯平台，例如线上杂志、最新秀场信息的App、时尚网站、时尚类电影，从中学习配色和最新的流行色。

二、课后习题

1. 流行色的特点是_____、_____、_____、_____、_____、_____、_____。

2. 流行色具有明显的周期特征。国内外流行色演变的周期一般分为始发期、上升期、高潮期、消退期四个阶段，其中高潮期大约（ ）年。

A. 1～2 　　　　　　　B. 3～4 　　　　　　　C. 5～7 　　　　　　　D. 7～8

3. 形象色彩设计对流行色的应用需要按照_____进行配色，其关键点在于对_____的控制和把握。

三、课后实操

选定一位自己的同学或朋友，根据该人物的基本条件、职业环境与文化背景等因素并结合当下流行色进行逛青春市集场合的形象色彩设计。

习题答案

1. 普及性、时代性、社会性、民族性、季节性、演变性、周期性

2. A

3. 流行色卡；主色调

项目三 服饰色彩与风格诊断

我们通常所说的服饰色彩，即服装与配饰的色彩搭配。用色彩来装饰自身，是人类最冲动、最原始的本能。无论古代还是现代，色彩在服饰审美中都有着举足轻重的作用。中国色彩文化传承几千年，在历史长河中，人们在日升日落与四季变化中发现了最纯粹的色彩，随着时间的流转，融合出中国独有的色彩观，是具有中国独有传统韵味的文化象征，极具传统色彩的动人之美。在现代社会中，服装色彩和自然界色彩相比较而言，服装色彩的选用局限性很大，要因人、因地、因时而异，所有的服装都是为人服务的。所以，服装色彩和人的关系概括起来可以分为服饰色彩与自然环境的关系、服饰色彩与社会生活的关系、服饰色彩与人的特点的关系。我们在利用现代色彩的理论进行服饰色彩搭配的同时，还要不断融入中国传统色彩观的概念，设计出具有中国文化的特色服饰色彩。

 能力目标

1. 可以运用不同色彩和面积进行合适的色彩搭配；
2. 可以根据不同风格进行合适的搭配；
3. 能够区分脸型、身型、发型、服饰型的轮廓、量感和比例

 知识目标

1. 掌握服饰色彩搭配基本规律与原则；
2. 明确不同面积比例的色彩搭配后的效果，通过不同色彩、面积的比例搭配，熟悉它们的色彩关系，并可以恰当使用；
3. 了解民族服饰的特点；
4. 掌握女性八种个人服饰风格的特征与适合搭配，可以熟练判断女性个人风格特征，在服饰搭配中挑选最恰当的搭配组合，并能凸显其魅力

 素质目标

培养学习者审美素养，树立正确的审美观和创作观；培养学习者分析问题，解决问题的能力

色彩搭配的
基本规律

任务一 色彩搭配的基本规律

服装色彩是人们对服装整体感知的第一印象。如果想让色彩为整体着装效果添光加彩，则必须充分了解色彩的特性，并根据着装者的风格特征进行搭配。人们经常通过对服装配色的整体效果和感觉，来评价穿着者的文化修养和艺术素养。所以，服装配色是衣着美感表现的重要一环。服装色彩搭配得当，可使人显得端庄优雅、风姿卓著；搭配不当，则使人显得不伦不类、俗不可耐。想要巧妙地利用服装色彩的神奇魔力，得体地装扮自己，就要掌握服装色彩的搭配技巧。

色彩在服饰搭配中起着先声夺人的作用，它以其无可替代的性质和特性，传达着不同的色彩语言，释放着不同的色彩情感，同时也起着传情达意的交流作用。服装色彩语言的组织，需要多种因素的相互作用，才能达到合理的视觉效果，组成和谐的色彩节奏。色彩搭配是多种因素的组成和相互协调的过程，同时遵循着一定的规律与原则。

< 任务目标 >

通过本任务学习了解并掌握色彩搭配的基本规律和原则，能够应用基本规律进行服饰色彩搭配。本任务旨在培养学习者自主学习的能力，且能掌握美学的基本规律，树立正确审美观。

< 任务实施 >

明确任务目标 ⟹ 学习相关知识点 ⟹ 完成任务拓展 ⟹ 开展课后反思

< 任务条件 >

多媒体设备、不同色系的服装

< 相关知识点 >

秀场上的服饰色彩，更多体现艺术性和欣赏性，收集不同品牌的服饰配色特点，分析介于美与实用之间的服饰配色，分析实用性或者是特殊材质服饰的配色有什么作用。重点是掌握色彩搭配的基本规律与原则，难点是结合不同场合需求，搭配不同服饰色彩。

一、色彩搭配的目的

① 纯粹追求美的色彩搭配，如艺术性和欣赏性较强的搭配效果。

② 重视实用性机能或者是特殊服饰的配色。如橘色的环卫工人服和交通警察的荧光布装饰的服饰，主要是为引起别人的注意起到警示的作用。

③ 介于美与实用之间的服饰配色。

二、色彩搭配的基本规律

（一）单色配色

单色服装的选择是服装配色的重要组成部分，具有较高层次的审美价值。一般来说，单色服装给人一种文化修养高的感觉。综合四季服装色彩的使用频率来看，人们对于单色配色的运用多以无彩色为主。如寒冷的冬天，人们多数穿黑色和深色的服装；炎热的夏天，人们以白色和浅色的服装为主要穿搭。

作为辅助的服装色彩有红色系列、黄色系列、绿色系列、蓝色系列、紫色系列等。单色服装除了以面料的质地、肌理等各种表情进行配色外，更以色彩的审美作为单色服装的重要配色手段。在所有的着装配色中，最简便、最不易出错的配色就是单色配色。譬如，你喜欢绿色，那么就选淡草绿为主色，再加上草绿色或深绿色等（图3-1-1）进行搭配，也可以加入黑、白、灰等无彩色系的颜色。

图3-1-1

从原则上来讲，单色配色应保持同一个色相，其他颜色只是在明度上寻求变化。但需要注意的是，低彩度的颜色使用面积要大，高彩度、高明度的颜色使用面积要小，以求平衡。

高彩度、高明度的颜色作为点缀强调色，让人第一眼就能注意到它，然后再注意到其他的颜色，因而它的面积宜小不宜大。这样处理色彩面积是为了求变化。因为单色相配色容易显得呆板乏味，增加一点高彩度或高明度的颜色以弥补色彩搭配中的单一，即所谓的"统一中求变化，变化中求统一"。

不过，这里所说的高彩度或高明度的颜色，是指其彩度或明度稍微高于大面积的主色颜色即可，如果两者颜色相差过于悬殊，则容易产生不平衡感，甚至低俗感。

（二）两色配色

色彩调子是指一组配色或一个画面总的色彩倾向，它包括对色彩的色相、明度和彩度的综合考虑。两色配色的目的是形成不同的色彩搭配风格。在两色配色的方法中，可以通过这三种属性为主体进行配色，包括以色相调子为主的配色，以明度调子为主的配色，以彩度调子为主的配色（图3-1-2）。

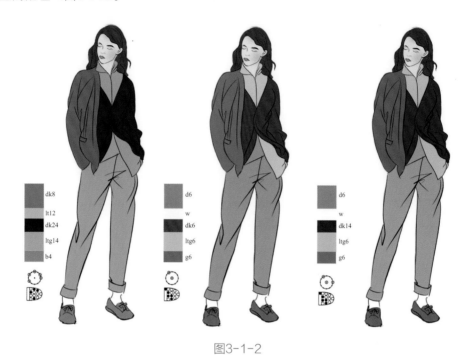

图3-1-2

1. 以色相为主的色彩搭配

即以色相环上角度差为依据的色彩搭配。

同一色相（单色色相）组合：由于是同一色相，搭配时色彩易给人以一种温和安静感。如果色彩明度、纯度变化不大，则易显得沉闷单调；如果将明度、纯度拉开层次，即可使色彩产生明快、丰富的感觉。例如中黄与柠檬黄、深蓝与淡蓝也可算单色配色。

邻近色相组合：邻近色的色彩倾向比较相似，色调统一和谐，搭配自然。若要产生一定的对比美，则可变化明度和彩度，例如蓝色和紫色。

类似色相组合：类似色相组合搭配，色彩之间的调和较为自然，能产生一定的变化效果，如红色与紫色。

对比色相组合：由于在色相环所处位置接近对比色，色彩在整体中分别显示个体力量，具有对立倾向，因此色彩有较强的冷暖感、膨胀感、前进感或收缩感。过于强烈的对比，易产生炫目效果，例如橙色与紫色。

补色色相组合：补色对比是色彩关系的极端体现，是最不协调的关系。补色在视觉心理上能产生强烈的刺激效果，显示出年轻感和朝气。运用低纯度、高明度或明度差别，都能产生相对协调的效果。常见的补色关系有红与绿、黄与紫、橙与蓝（图3-1-3）。

图3-1-3

2. 以明度为主的色彩搭配

以明度为主的色彩搭配分为明度差大的色彩搭配和明度差小的色彩搭配。

明度差大的色彩之间的搭配：即明色与暗色的配色方法，产生一种鲜明、醒目、热烈之感，给人以一种丰富的现代节奏感，例如黑与白、深紫与淡蓝等组合。

明度差小的色彩之间的搭配：效果略显模糊，视觉缓和，给人以深沉、宁静、舒适、平稳之感，例如暗色与灰色调的组合。

明度差适中的色彩组合搭配：色彩搭配效果清晰、明快，与明度差大的色彩搭配效果相比较更显柔和、自然，给人以舒适的轻快感，如棕色与黄色、湖蓝与深蓝等。

根据明度性质在配色中的效果，常与人的心理联想产生不同的感觉，如宁静、活泼、轻盈、厚重、柔软等。一般而言，静的感觉体现在明度差小的色彩配置上，动的感觉体现在明度差大的配置上。

3. 以彩度为主的色彩搭配

此种搭配给人以艳丽、生动、活泼、刺激等不同感受。例如鲜艳色与黑白灰、鲜艳色与淡色、鲜艳色与中间色等组合。

彩度差适中、彩度适中的色彩搭配，给人以饱满、高雅、明快等不同感觉。同时，由于所搭配的彩度位置不同，产生强与弱、高雅与朴素等不同的视觉效果。

彩度差小、彩度小的色彩搭配能体现各彩度的特征，通过所选择彩度而表现强烈或微弱等不同形象，有时为强调配色而以明度和色相的变化进行搭配。

（1）多色配色

在多色配色中，首先要确定主色与过渡色的关系，即"固"与"流"的关系。

"固"指大面积单色的冷抽象状态，各色之间联系少，各自固守一方，显示出一种凝固的感觉。

"流"指以点、线、面的热抽象状态，显示出一种流动的感觉。

"固"与"流"是一种矛盾的关系形态。由于多色的配色是采用简化构成的法定色、定调，其实质就是采用"固"与"流"的方法定色、定调。

当采用以"流"为主的手法时，产生了动的意境，使服装具有节奏感，产生活泼、富丽的格调；当采用以"固"为主的手法时，产生了静的意境，使服装具有稳定的格调；当采用"固"与"流"相结合的手法时，使过于"流"的色彩组合适当地凝固起来，使过于"固"的色彩组合适当地流动起来，效果既统一又有变化，从而形成多色配色的各种节奏对比调和技法，格调独特多变。

（2）无彩色系配色

这种配色是黑、白、灰等无彩色系的组合。它们是服装中最为单纯、永恒的色彩，有着合乎时宜、耐人寻味的特色。如果能灵活巧妙地运用此种组合，就能够获得较好的配色效果。

无彩色配色具有鲜明、醒目感；中灰色调的中度对比，配色效果有雅致、柔和、含蓄感；灰色调的弱对比给人一种朦胧、沉重感（图3-1-4）。

图3-1-4

（3）无彩色与有彩色配色

有彩色和无彩色在配色上能产生较好的效果，这是由于它们之间的相互强调与对比，使它们成为矛盾的统一体，既醒目又和谐。

通常情况下，高纯度色与无彩色配色，色感跳跃、鲜明，表现出灵活动感。

中纯度与无彩色配色表现出的色感较柔和、轻快，突出沉静的个性。

低纯度与无彩色配色体现了沉着、文静的色感效果（图3-1-5）。

图3-1-5

4. 以冷暖对比为主的配色

根据色彩给人的冷暖感觉，可分为暖色调的强对比、中对比、弱对比；冷色调的强对比、中对比、弱对比。

总体来说，暖色调给人热情、华丽、甜美、外向感；冷色调给人一种冷静、朴素、理智、内向感。

三、服饰色彩搭配的类型

1. 全身穿着相同颜色

全身穿着相同颜色在视觉上会呈现出很极致的感觉——极致的权威、极致的保守、极致的热情。全身穿着相同的"中性色"服饰，如黑色、灰色、白色，一般而言，在视觉效果上都是易被接受的；全身穿着相同的"鲜艳色"服饰，如红色、黄色、绿色、紫色，因为色彩视觉效果过强，容易将整个人淹没在色彩里。因为他人对某些色彩特别的好恶，而对你产生特别的判定。

如果搭配得宜，"鲜艳色"的服饰色彩搭配也可能会让你显得特别"出色"，令人惊艳。不过，这都取决于服饰的颜色与款式是否与你个人的气质或风格相适宜。

全身穿着相同颜色时，为避免显得过于单调或呆板，可以考虑利用服饰本身的剪裁，或者上下身不同的比例进行组合，创造出独特的线条比例和立体感。也可以考虑通过利用不同的服饰材质进行组合，穿搭出层次感。例如，黑色的精梳羊毛套装搭配黑色丝质衬衫；红色套头毛衣搭配红色牛仔裤和红色亮皮长靴。

2. 全身穿着同色系颜色

所谓"同色系"，就是相同颜色的深浅变化，如桃红色、粉红色、紫红色，属于红色系；黄绿色、草绿色、橄榄绿色，属于绿色系。

若采用全身穿着同色系的搭配方式，即色彩上呈现出同种色相"深深浅浅"的变化的感觉，如中灰色西装外套搭配淡灰色套头针织衫及深灰色长裤，再加上银色项链和铁灰色手包，这种色彩搭配既可以让整体造型的色彩呈现出活泼的动感，却又具有协调统一的视觉美感。

全身穿着同色系时，要特别注意整体服装色块组合的协调感。

在进行同色系搭配练习的初期，最简易的上手方式，便是通过色块的面积来进行区分。面积较大的色块为"主色"，面积较小的色块为"副色"。可以任取一个深色或浅色为"主色"（即面积较大的色块）；另一个浅色或深色当作"副色"（即面积较小的色块）。例如，穿着粉红色牛仔裤与粉红色上衣（浅色作为主色），搭配正红色皮带与马靴（深色作为副色）。

3. 全身穿着中性色

全身穿着"中性色"是最安全，且不会出错的最优配色方式。因为"中性色"所透露出的色彩语言是沉稳、得体的（图3-1-6）。如海军蓝套装搭配乳白色衬衫、黑色套装搭配银色衬衫。

图3-1-6

"中性色"彼此之间可搭配组合的空间很大，只要灵活运用色彩面积比例，就能穿搭出许多不同的组合。

中性色搭配一个点缀色，经常是以经典的"中性色"为底色，再加上一个"鲜艳色"来点缀，这是最受"粉领"喜爱的一种搭配方式。因为"中性色"是非常得体的颜色，"鲜艳色"则可以用来表达心情，两者相配，在得体中可以制造无限的变化，使穿衣配色变成一个有趣的设计过程。这个"点缀色"除了可以是特别喜爱的色彩、反映心情的色彩，也可以是

当季的流行色彩，只要适合你的"皮肤色彩属性"，都可以拿来灵活运用。

四、印花服饰的色彩搭配

印花服饰的色彩搭配难度比较高。不过，一旦掌握搭配技巧，就能穿出让人惊艳的美感，并能塑造出鲜明的个人风格，印花服饰色彩的搭配可细分如下。

1."素色＋印花"的黄金搭配定律

素色色彩搭配印花，且这个素色色彩与印花中的某一颜色相同，是最安全的"黄金搭配定律"，这样可以避免印花缀满全身。如米黄色上衣搭米黄色小碎花长裙；白底、浅蓝色与深蓝色交织条纹的连身洋装搭配深蓝色针织小外套。

2."素色＋印花"的对比色搭配原则

除了素色和印花中的某一个颜色相同之外，"素色＋印花"还可以采用"对比色"的搭配方式。不过，这样的搭配方式有个很重要的前提，就是服饰上面印花的面积不宜过大，基本上整体以素色为主，印花当作点缀性的装饰存在，这个时候印花就可以使用素色的对比色。如浅绿色连身小洋装搭配橘色印花丝巾；浅蓝色套装搭配白底带亮黄色印花的衬衫，衬衫的领子翻到套装领外，亮黄色的印花只出现在领子的部分。

3.上下身分属"不同印花"的搭配技巧

若上下身均穿着带有"不同印花"的服饰，则两者的印花必须有强弱和主副之分。可以是上下身其中之一的印花色彩比较强烈(即在色彩上分出强弱)，也可以是上下身其中一个的印花图案比较大(即在图案上分出主副)。

另外，避免把两个"有方向性"的印花同时穿在身上(如上半身穿着斜纹图案的服装，下半身穿着直纹图案的服装)，这种搭配会显得非常杂乱，并且会让观者感到眼花。

五、对比色的搭配

对比色的搭配方法是，先选定一个主色，再选择主色的对比色来进行色彩搭配。对比色的搭配可以释放强烈的色彩力量，是一个让人成为瞩目焦点的方法。当然，前提是色彩搭配得当。比如，紫蓝色长裤搭配奶油黄套头衫或者是苹果绿迷你洋装搭配粉橘腰带。

全身上下可以同时出现的色彩种类和数量，与穿搭者的风格、气质息息相关。如果属于典雅型的女性，色彩搭配的种类不宜过多；对富有艺术气息感的女性来说，可以适当使用较多的色彩进行搭配。

一般而言，全身的色彩搭配以不超过三种为宜，虽然这不是铁定的规则，但对于色彩搭配新手来说，是一个很实用的原则。使用三种色彩进行搭配比例也有学问，最好是主色（大量）配上副色（局部），再加点缀色（一点点）。

六、色彩搭配的黄金比例

色块的整体搭配要避免1：1的平均组合，尤其是穿着"对比色"时。据研究显示，黄金比例是1：0.618，约为5：3，或是类似3：2或2：1的比例，这都是可以选取的比例。

比如，穿着一件长度到腰部以下10厘米处的白色上衣，再搭配一件黑色及膝裙，上衣和裙子的色块面积就成了1∶1，此时看起来就会显得非常呆板。如果把黑色及膝裙换成长裙，也就是把下身的比例拉长，这样整体视觉上就会让人感觉舒服。

另外一个配色黄金比例，是70∶25∶5，这是指全身各个色块所占的比例，比如套装（常指外套加裙子）面积比例最大，占整体的70%，打底裤面积次之，占整体的25%，首饰等面积最小，约占总面积的5%。这样在进行色彩搭配的时候，可以先从大面积着手，定准基调，再根据主色来选取其他部分的色彩，这样搭配起来会比较容易上手。

七、色彩搭配具有连续性

色彩的搭配要有连续性的美感，意思是让同样的色彩(或同样的彩度、明度)有意地出现在整体配色中，营造出一种韵律感和重复性，这也是为什么着装时经常会佩戴饰品，如耳环、项链、皮带头、手镯等等。这样搭配不一定百分之百好看，但是一个不易出错的实用搭配。比如全身穿戴同一种色彩或同一种色系的配饰，乳白色套装搭配黄绿色衬衫和橄榄绿提包。

八、标准型人的服饰色彩搭配规律

每个人由于个人的长相、身材、神态等与生俱来的元素形成不同的人体"型"特征，而每一种人体"型"特征都会带来不同的风格规律，这种风格规律与我们的形象装扮有着密不可分的联系。如果我们能够根据人体"型"的特征寻找与其相吻合的服饰色彩搭配，人体与服饰色彩元素之间就能形成共性关联，服饰才能与人协调一致，达到完美统一的视觉效果。

九、非标准型人的服饰色彩搭配规律

人分高矮胖瘦，不同体形有不同特点，但是我们可以通过穿衣打扮，结合个人身形进行合理的搭配服饰，以此展示自己的风格魅力。非标准身材体形的色彩搭配如下。

肩部太宽的女性：肩部太宽有时也是造成着装形象不理想的原因之一，可采用深色、冷色且单一的色彩，以使肩部显窄些。不宜使用加垫肩的服饰，不宜使用横条面料。

腰围过粗的女性：如果腰围过粗，可选择能掩饰腰围过粗的服饰，使用深色、冷色且质地较硬的布料，使腰身纤细一些。

臀部过小、腿过细的女性：着装上，除不宜选用暴露体型的紧身裙或裤外，更不宜选用深色面料的服饰，宜选用色彩素浅、式样宽松的长裤或褶裙，这样可使之显得丰满一些。

臀部过大、腿部太粗的女性：对于这种体型，尽量不要选用白色或强烈、鲜艳、暖色的服饰，也不宜穿上深下浅的服饰，不宜穿色彩过浅过亮的裙子、裤子，用色太纯、太暖、太亮易使面积扩大。下身着装最好采用深色、冷色和简单款式，这样能使臀部显小，腿显得纤细，并使人减少对腿部的注意。

体型太瘦高的人：这种体型宜穿浅色横纹或大方格、圆圈等纹样的服饰搭配，以视错觉来增加体型的横宽感。同时可选用红、橙、黄等暖色的服饰加以搭配，使之看上去健壮、丰满，整体更匀称一些。不宜选择单一性冷色、暗色的服饰色彩。

体型太矮的人：尽量少穿或不穿色彩过重或纯黑色的服饰，免得在视觉上造成缩小感觉。

不要穿那些鲜艳大花图案和宽格条的服饰，应尽量挑选素净色和长条纹服饰。在色彩搭配上一是服饰色调以温和为佳，极深色与极浅色都不好；二是色彩要搭配同一色系，反差太大、对比强烈都不适宜。个子较矮的人若配上亮度高的鞋、帽，反而显得更矮，而如果身着灰色服饰，配上一顶亮度高的帽子，可显得高挑一些。

体型太大的人：这里所说的体型太大，指的是高度与宽度都超过标准体型的人。这类体型的人不宜穿着颜色浅且鲜艳的服饰，最好不要选择大花格布，而是选择小花隐纹面料，主要是避免造成扩张感，以免形体在视觉上显得更大。

〈任务拓展〉

一、课后习题

1. 如果女性脚过大，尽量选择与服饰色彩相近的鞋袜，可使脚显小，尤其色泽协调很重要。同时，不宜穿用（　　　　　　　　），肉色和米色最不引人注意。

A. 黑色鞋袜　　　　　B. 绿色鞋袜　　　　　C. 白色鞋袜　　　　　D. 黄色鞋袜

2. 简述多色配色中，"固"与"流"的关系。

二、课后实训

1. 学习者根据色彩搭配规律，找一个对象进行不少于三种色彩搭配方式的服饰色彩训练。

2. 学习者找三个模特，各为其搭配三套服装，分别是全身着同色系、素色加印花、无彩色搭配有彩色，每种搭配尽量可以凸显各自的风格。

习题答案

1. C

2. 答："固"与"流"是一种矛盾的关系形态。由于多色的配色是采用简化构成的法定色、定调，其实质就是采用"固"与"流"的方法定色、定调。

当采用以"流"为主的手法时，产生了动的意境，使服装具有节奏感，产生活泼、富丽的格调。

当采用以"固"为主的手法时，产生了静的意境，使服装具有稳定的格调。

当采用"固"与"流"相结合的手法时，使过于"流"的色彩组合适当地凝固起来，使过于"固"的色彩组合适当地流动起来，效果既统一又有变化，从而形成多色配色的各种节奏对比调和技法，格调独特多变。

任务二　民族服饰色彩

少数民族服饰是最能体现族民生产生活方式、族群文化和审美趣味的途径之一。色彩不但是少数民族服饰第一视觉要素、具有典型代表性，还是文化内涵和自然环境外化的重要载

体，是解决少数民族服饰文化传承与创新系统工程中的一个组成部分。

< 任务目标 >

通过本任务学习了解民族服饰色彩的文化内涵，了解民族服饰色彩的象征意义，掌握不同民族服饰的色彩搭配，掌握不同民族的服饰色彩特点。本任务旨在培养学习者的民族自豪感和爱国情怀，培养学习者民族多元的审美价值观和道德价值观，培养学习者积极的人生态度。

< 任务实施 >

明确任务目标 ⟹ 学习相关知识点 ⟹ 完成任务拓展 ⟹ 开展课后反思

< 任务条件 >

多媒体设备

< 相关知识点 >

民族服饰是我国传统文化中重要的组成部分和载体，具有深厚的文化底蕴。民族服饰中的色彩承载着人们不同的思想价值观念和审美情趣。重点是了解我国民族服饰的文化内涵和象征意义，难点是能够分析和辨别不同民族服饰色彩的特点。

一、民族服饰色彩的文化内涵

民族服饰是我国传统文化中重要的组成部分和载体，具有深厚的文化底蕴。民族服饰中的色彩承载着人们不同的的思想价值观念和审美情趣。民族服饰色彩是一个民族文化精神与物质的结合，既反映出物质文化特征，又反映出精神文化特征。色彩，是这种反映最直接、最生动的体现。由于各民族各地区人民的生活方式、历史文化、风俗习惯、宗教信仰以及自然环境不同，从而形成的色彩艺术风格特色和审美观念也是不一样的。

色彩是任何服装最初、也是最能够吸引眼球的要素之一。例如，凉山彝族少女有换衣裙的风俗习惯，这种习俗在彝族语中被称为"沙拉洛"。换衣裙前的少女一般穿着白、红两色裙子，裙边绣有一粗一细两条黑色布边，换衣裙仪式举办过后，少女则身穿蓝、黑色的裙子。尽管只是服装色彩上的变化，却很好地体现出了该民族的风俗文化，色彩的变化意味着该少女已经长大成人，可以自主地进行社交等活动。

二、民族服饰色彩的象征意义

民族服饰色彩的象征不仅是一种表达方式，也是一种思维方式和存在方式。就其本质来说，是一种语言符号。例如在藏族聚居区，服饰有着不同的文化象征，但在色彩的选择和认同上却很一致，即五色为，白、蓝、红、黄、绿。白色是吉利和祥瑞的象征，是善的化身，它代表纯洁、温和、善良、慈悲、吉祥；蓝色是蓝天和湖泊的色彩，它显得神秘而高远；黄色是大地的本色，同时，它又有浓郁的宗教色彩；绿色是草原的颜色，寓意为生机和活力；

红色代表火，被看成力量的象征。藏蓝和白色是藏族服饰中用得最多的颜色。五色的情感象征与藏族群众的宗教信仰密切相关。藏族群众对五色的偏好反映了藏民族千百年来形成的共同的审美情趣和心理特征。

三、民族服饰的色彩搭配

据不完全统计，世界上大约有2000多个民族，因其服饰色彩各不相同，所反映出来的色彩感也极其丰富，其中，我国少数民族最为突出。从总体色彩搭配的效果来看，以下三个类型的民族色彩搭配方式基本可以概括民族服饰在色彩方面的表现形式，充分反映了各民族不同的审美理想和审美追求。

1. 明快素雅，秀丽和谐

明快素雅，指衣饰的色彩既鲜艳明朗、不阴暗晦涩，又不显得繁缛杂叠，令人眼花缭乱，多以浅色调为主，忌大红大绿。秀丽和谐，指色块之间和整套服饰配合协调，给人以和谐悦目的审美感受，彰显出一种优雅的秀美。"明快素雅，秀丽和谐"的色彩搭配既合乎历代美学家所指出的美的规律，又具有现代精神。这样的色彩搭配以朝鲜族（图3-2-1）、傣族、白族的衣着服饰最为典型（图3-2-1）。

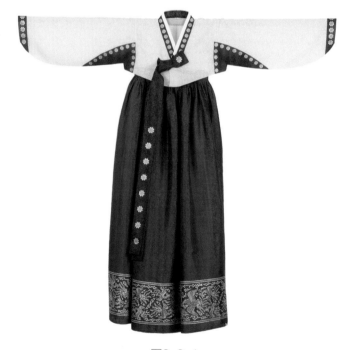

图3-2-1

2. 色彩斑斓，对比强烈

大部分少数民族的服饰以饱和度高、鲜艳的颜色为主，例如大红、大紫、大蓝、大绿为主色，色调和层次十分丰富，色块之间形成极大的对比反差，具有很强的视觉冲击力。这类色彩感和现代人的审美需求有一定的距离，故而多流行于农区、牧区和山区。也正是这个

原因，身着这类服饰的民族群众，本民族特色十分突出，人们性格奔放热情。我国的蒙古族（图3-2-2）、苗族（图3-2-3）、畲族的服装可作为此类色彩搭配的典型民族代表（图3-2-2、图3-2-3）。

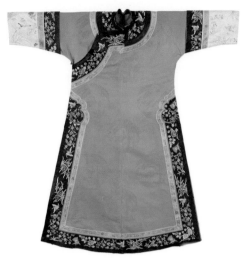

图3-2-2

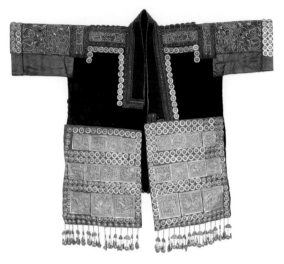

图3-2-3

3. 凝重深沉、庄严朴实

有一些民族崇尚黑色和蓝色，因而在服饰色彩上以黑、蓝为主色调，显得凝重深沉、庄严朴实。例如哈尼族，无论男女老少，传统服饰均以黑色和藏青色为主要基调，搭配色彩鲜艳的花边头布，或佩戴黑色亮珠及彩色料珠进行点缀，整体和谐（图3-2-4）。

总之，各民族以手中的色彩撰写民族悠久的历史，在色彩里把历史、现实和理想及有生命的和无生命的物体完美有机地结合在一起，融为一体，编织他们神秘的梦幻世界。在这个世界里，服饰服彩是一种符号，其背后隐含着人们的心理和民族习俗。色彩是民族心理、民族性格的"表情"，通过它去读解民族文化，意趣无穷（图3-2-4）。

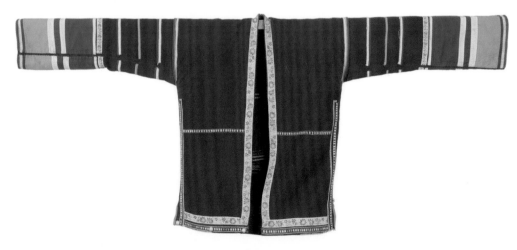

图3-2-4

〈 任务拓展 〉

　　1. 蒙古族服饰的色彩搭配特点是（　　　　）。

A. 明快素雅　　　　　　B. 秀丽和谐　　　　　C. 色彩斑斓　　　　D. 庄严朴实

　　2. 白族服饰的色彩搭配特点是（　　　　）。

A. 明快素雅　　　　　　B. 凝重深沉　　　　　C. 色彩斑斓　　　　D. 庄严朴实

　　习题答案

1. C

2. A

任务三　服饰风格

　　风格，是大家非常熟悉的词汇，如果要给出一个定义的话，恐怕很多人都难以说清。"风格"一词来自罗马人用针或笔在蜡版上刻字，最初的含义与有特色的写作方式有关。此后它的含义被泛化，不仅仅限于文学方面，也被广泛地应用于其他各个领域。

　　在艺术领域中，风格是指从艺术作品中呈现出来的具有代表性的艺术语言，它是由独特的内容与形式相统一，艺术家的创意和题材的客观性相融合所造就的一种难以说明，却又不难感知的独特风貌。如在音乐领域中，有古典音乐、摇滚音乐、乡村音乐等多种风格；在美术领域中，有波普风格、野兽风格、抽象风格、写实风格等流派。

　　就服饰而言，作为一种与人相结合后进入社会的"实体"，似乎更能将其风格以直观的面貌展现在世人面前。服饰风格是一个时代、一个民族、一个流派或一个人的服装在形式和内容方面所显示出来的价值取向、内在品格和艺术特色。叔本华曾说过："风格是心灵的外观。""服装形象"追求的境界说到底是风格的定位，服装风格不仅表现了设计师独特的创作思想、艺术追求，同时也传达出着装者的审美意趣，反映出鲜明的时代特色。

〈 任务目标 〉

　　通过本任务学习了解什么是风格、不同风格的特点，分析风格与哪些因素有关；通过学习服饰风格要素特征，女性八大风格，掌握女性个人服饰风格的特点和搭配技巧，自学掌握男性五大风格，并能清晰诊断不同风格。通过不同风格的学习，引导学习者树立正确的审美观。通过培养学习者的学习能力，提升学习者分析问题的能力。

〈 任务实施 〉

　　明确任务目标 ⟹ 学习相关知识点 ⟹ 完成任务拓展 ⟹ 开展课后反思

〈 任务条件 〉

　　多媒体设备、风格诊断工具、镜子、各种风格服装、配饰等

‹ 相关知识点 ›

通过分析身边人，判断一下他们属于哪种风格，风格就是性格吗？活泼好动的人喜欢穿亮丽的服饰，恬静优美的人喜欢穿中性色的服饰，喜欢穿的服饰色彩是否就是个人适合的服饰色彩？不同年龄、不同职业、不同背景都会影响个人风格，影响个人服饰色彩的是风格决定的还是其他因素。

夏奈尔曾经说过：流行的风吹来吹去，只有风格永存！

您当然知道着装打扮需要时尚、潮流，但是，您总是面临很多困惑：

① 每次逛街没有固定的目标，浪费大量时间，却买不到适合的衣服。

② 每天都要在衣橱边踌躇很久，到底穿哪一件呢？临出门的时候匆匆套上一件。

③ 衣服很多，但没有自己的特点风格，什么流行就穿什么，但总觉得缺少点品位感。

④ 对自己的身材不太满意，却不知道如何在着装艺术上扬长避短。

⑤ 看到令人心动的各种饰品，却不敢轻易购买，不知道怎样才能与服装搭配协调，怎样搭才能更适合自己。

一、风格

风格是指某类事物之间的共同特征，而且这种特征必须是占主导地位的特征。人们对风格的把握主要来自于物体造型上的主要特征给人的心理感受。

风格是每个人都拥有的，千万不要认为只有漂亮的人才能谈风格。风格是由每个人自身散发出来的气质所决定，是区别于其他人的个性标志。

二、服饰风格的要素特征

1. 个人服饰风格与身材之间的关系

身材是一个人装扮的载体部分。除非身材条件极佳，一般不能仅凭身材决定一个人的风格定位。如身材特点完全吻合服饰风格规律，就可直接采用所适合的风格类型中最典型的服装搭配。当身材不完全符合标准的风格规律时，可适当按身材调整服装的裁剪方式、质地和图案。

2. 个人服饰风格与性格之间的关系

一个人的性格或喜好并不能决定他客观的服饰风格特征。在分析咨询过程中应视情况考虑被搭配人的性格。如果此人的性格与所属的服饰风格规律反差不大，可将性格融入服饰风格规律之中；如果此人的性格与所属的服饰风格反差较大，则要根据客人的具体情况作个案分析，可在局部或细节上调整，但不能完全改变他客观的服饰风格规律。

3. 个人服饰风格与年龄之间的关系

在进行个人服饰风格规律的咨询过程中，还要考虑到年龄这一要素。年轻女性在运用自己的服饰风格规律时，可多结合当季、当年的流行时尚进行装扮；还可随着TPO的变化，在适合自己的服饰风格规律上适当增加自己服饰的多样性。年纪偏大的女性在运用属于自己的

服饰风格规律时则要以实用性为出发点。

4.个人服饰风格与社会角色之间的关系

在确定了被搭配人的服饰风格之后，还要根据他的社会角色来具体指导客人的整体着装情况，或在咨询时做重点指导和调整，以便更有针对性且实用。

5.女性个人服饰风格与 TPO 场合着装之间的关系

每种风格的人在职业装、休闲装、晚会装等不同场合的着装特点都不一样。服饰风格规律的诊断和咨询就是在找到人们的服饰风格特征后，指导人们如何在各种场合运用自己的风格规律装扮出最佳效果。

三、女性个人服饰风格

女性个人服饰风格可分为浪漫型风格、古典型风格、前卫少年型风格、前卫少女型风格、前卫型风格、戏剧型风格、优雅型风格、自然型风格八种。

1.浪漫型风格

浪漫型风格又称为华丽型、性感型风格。

标准浪漫型风格的女士总体给人的感觉是华丽、性格夸张大气、富贵感很强。浪漫型风格的人通常面部轮廓圆润，五官曲线感强，眼神迷人而妩媚，身材圆润丰满，性感浪漫，女人味十足。衣服穿着通常色彩艳丽、曲线感强，佩戴的饰品闪亮醒目，头发是长长的大波浪卷或富有女性韵味的发髻等（图3-3-1）。

特征关键词：华丽、性感、高贵、成熟、妩媚、浪漫、曲线。

着装风格：选择曲线剪裁，突出丰满身材的线条，强调腰、臀曲线，最适合裙装。避免锋利的、坚硬的、直线型的、可爱的、中庸的、随意的服饰风格，灰暗、太轻的颜色以及硬朗的装扮都要回避。

用色原则：浪漫型风格的人要选择自己适合的色彩群中艳丽的女性化颜色，不选择过于深重的颜色。可选择所属季型中最鲜亮、最有饱和度的颜色。

搭配原则：对比搭配及同色相的渐变搭配。

适合图案：选择曲线花朵、性感动物图案或突显凹凸感的图案等。此外，还有富有女性韵味的花卉图案、梦幻般的流线型图案、水点图案等。图案要大，数量要多，排列规律无须太整齐。

面料：质地华丽、富贵的面料，穿叉编织金银丝线的面料以及皮、羊毛、羊绒都适合，一定要回避粗糙。

版型裁剪：曲线型裁剪，领子大，领位低，装饰多，袖子可选择喇叭袖、泡泡袖。裙子可选择裹裙放摆、鱼尾裙，裤子可选择喇叭裤、裙裤，风衣选择收腰的款式。

妆面：弯翘的睫毛，眉毛最好画成弯眉，嘴角、眼睑尽量向上画，营造犹如一直在微笑的感觉，妆面浓艳，强调眉型、睫毛和唇部。

发型：首选大波浪，突出性感妩媚，避免短发或太直的发，强调造型感。

鞋：女性化的高跟鞋，尖头或尖圆头，尽量不露脚趾，鞋上有花朵装饰。

饰品：大花朵或圆形造型饰品，选择曲线、不坚硬的式样。材质可真可假，不限制大小，量可多、造型可夸张，强调曲线、有光泽，不宜木制品。表盘为圆，要名贵优质，镶满钻石，表带为金属链式的。太阳镜的颜色要略深，眼镜框要略粗。

帽子：大帽檐、曲线造型、富有装饰感，可配有丝网、花朵、裘皮。

包：软质地的包，造型为曲线、圆润的较适合。

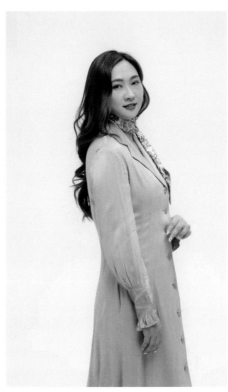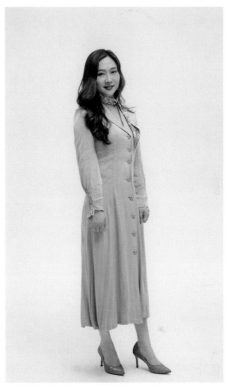

图3-3-1

浪漫型风格在常见服装中的运用如下。

① 职业装：在领子上体现曲线或某个点上做曲线装饰，裙装好于裤装。着直线条的职业装时回避过多曲线成分，不要打扮得过于华丽。在面料上可倾向于柔和的面料，并在款式和细节上突出浪漫氛围。

② 休闲装：适合华美的、夸张的曲线裁剪为主的服装。着蓬松的、带皱褶的、线条流畅的长裙；质地柔软的悬垂感好的宽松长裤搭配一些多装饰的上衣，可在某个点上突出浪漫氛围。

③ 晚会装：华丽感和光泽感强的丝绒丝绸类和金银线织物装饰性强，可适当露出多点的肌肤，佩戴夸张的装饰品。

2. 古典型风格

古典型风格又称为传统型、保守型风格。

标准古典型风格女士总体给人的印象是端庄、高贵、典雅、严谨、传统、整洁。古典型风格的人通常面部轮廓线条偏直线感，五官端庄、精致，有一种都市女性成熟而高雅的味道。身材适中且笔挺，以直线型为主，少有丰满感，性格传统且稳重，有一种知性美。身着套装，服装面料立体，颜色都比较淡雅、理性化（图3-3-2）。

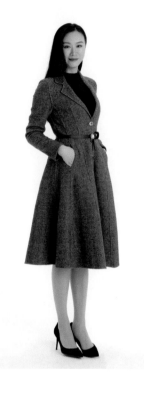

图3-3-2

特征关键词：端庄、正统、精致、高贵、成熟、直线、知性、大家闺秀。

着装风格：选择突现高贵、都市、上品、精致风格的衣服，直线剪裁，可收腰，不强调曲线，穿职业装最适合。西裤、一步裙、A裙，衣领最好是V领、方领，尽量回避圆领、青果领、荷叶边。

用色原则：运用中性色，具有理性、淡雅感觉的色彩，如沙青色、蓝色、浅驼色、无彩色系，黑白搭配最出效果。颜色不宜太鲜艳，可用极浅色和极深色搭配，彰显干练精明的气质。可选择季型中的中性色，如蓝、棕、灰等，也适合淡色调，忌过分艳丽。

搭配原则：适合渐变搭配。

适合图案：纯色的小几何形、小碎花等连续排列的图案，面积适中，排列整齐有序，造型直曲均可。强调边缘清晰感，如方格、条纹、水点等。

面料：选择织纹紧密、挺括的面料，如真丝、缎、毛料、绒、细致麻等高级面料。厚薄适中，光泽感弱，光泽感太强显得不够上品。

妆面：精致淡妆，强调眉型、睫毛、眼线和唇部的化妆。唇膏的选择以唇彩为佳，应选择中性色。

发型：较为适合干练的短发、中发、盘发、整齐严谨的烫发也适合。

鞋：鞋跟为中跟，粗细适中，鞋头为小方头、小圆头均可。休闲场合可选用坡跟鞋。鞋面要尽量少装饰，若要用装饰也要简洁精致。凉鞋不露脚趾，靴子以中靴和短靴为主，不适合长靴，皮质须精致高贵。

饰品：古典型走精致路线，选用真品、精美的名贵饰品，如钻石、宝石类，要少而精，造型直曲均可。仿真或民族风格的饰品对古典型绝对不适合。手表选择上品、精致的，表盘可方可圆、表盘和表链一体。眼镜边框不宜太细弱，太阳镜镜片颜色深一点。用丝巾、胸针作搭配显得更有味道。

帽子：适合戴贝雷帽、小圆帽等严谨的帽子。

包：做工精致、直线型、较小的包，尽量回避双肩背包。高级皮革类的包，皮面光洁匀整，外形方正，可有简洁的装饰。

回避：夸张、凌乱、小气、随意、粗糙、流行的造型，以及可爱的、女性化味道特别浓的服饰。

古典型风格在常见服装中的运用如下。

① 职业装　精致面料、合体裁剪、做工精良的套装和品质上呈合体，长短适中，装饰简单的套装。搭配精致的中型手提包，一到两件饰品。不适合多而繁杂的饰品，用丝巾或真品项链做套装领部的点缀最好。

② 休闲装　多选用精致的毛料类、丝织物和针织物类。可以有装饰性的腰带。半高或高领毛衣、衬衣更能体现古典的高雅气质。

③ 晚会装　裁质有垂感，不易暴露太多。用亮片、水钻类饰品来装饰，排列要有秩序感。

3. 前卫少年型风格

前卫少年型风格又称为帅气型、干练型风格。

标准少年型风格的女士总体给人的印象是利落干练的中性味道，性格直爽外向，活泼好动。前卫少年型人通常面部轮廓分明，五官直线感强、有力度且英气十足。身材直线感强，走起路来很潇洒。通常成熟的套装或太飘逸的花边连衣裙都不适合，适合的有裤装、裙裤、背心、西装、短外套（图3-3-3）。

特征关键词：帅气、干练、利落、中性、年轻、直线。

用色原则：选择自己适合的色彩群中明快、有韵律感的色彩。

妆面：化妆不要过分用色，眼影与眼线稍做强调就可以了。

回避：避免多皱的、华丽的、松散的服饰风格。

4. 前卫少女型风格

前卫少女型风格又称为可爱型、甜美型风格。

特征关键词：甜美、可爱、圆润、天真、年轻感、曲线。

综合形象：甜美、可爱、天真无邪，性格活泼好动。前卫少女型风格的人通常面部轮廓圆润、甜美，五官稚气、小巧、可爱，量感较小。身材不高，小骨架，有小巧玲珑感（图3-3-4）。

图3-3-3

图3-3-4

着装风格：基本上所有的装扮都以飘逸的荷叶花边、蝴蝶结、花朵之类的装饰为主，衣形也是纷纷的、柔柔的小领型，如小花边领、小泡泡袖，碎花布连衣裙、衬衣、短上衣，还可以搭配背带裤、背带裙、喇叭裙、A字裙、七分裤。

用色原则：适合自己的色彩群中柔和浅淡的偏可爱的颜色。

适合图案：纤细可爱的花朵、小圆点、小动物、蝴蝶结图案。图案数量可少、排列可随意。

面料：可用轻薄、柔软、光泽不要太强的面料，如细灯芯绒、细条绒、平绒、碎花布，或薄而轻的羊毛和兔毛。

版型裁剪：曲线型裁剪，可爱的花边装饰的柔软的小开衫都可。风衣、大衣适宜短款、有花边装饰，在后面可有蝴蝶结装饰。

妆面：柔和甜美的淡妆，强调睫毛和嘴唇。不要画太重的眼线和特别鲜艳、浓重的唇彩。

发型：清纯的中长直发、马尾发、辫发以及可爱的小卷发。

鞋：圆头浅口中跟皮鞋，或带花朵类、蝴蝶结类装饰的皮鞋，系带、露脚趾的鞋以及短靴、宽口靴。

饰品：有小蕾丝、花边、丝带、串珠点缀或小花朵之类装饰，材质可用轻巧、玲珑剔透的（如水晶、串珠、水钻），造型活泼可爱的装饰物，如小珍珠耳环、花型手链等。手表可以时尚、装饰性强。

包：小巧的、皮质柔软的、带可爱装饰物的皮包。有花边的包最能体现少女气质。

回避：成熟、夸张、保守、灰暗、随意中庸的服饰风格。

前卫少女型风格在常见服装中的运用如下。

① 职业装　曲线裁剪的小圆领短款套装，有蝴蝶结、蕾丝花边等可爱装饰物。也可采用动感的、乖巧的直线型服装。

② 休闲装　圆润、可爱、小巧的服装，可尽情发挥少女的甜美可爱的形象。

③ 晚会装　公主裙、高腰线裙、太阳裙、小吊带裙、有蕾丝珠饰的礼服。

5. 前卫型风格

前卫型风格又称为现代型、摩登型风格。

标准前卫型风格的女士总体给人的印象是有个性的五官和小巧骨感的身材，性格活泼、外向。通常面部轮廓线条清晰、明朗，五官偏小、个性十足。身材呈直线感、骨感且匀称、小骨架偏多。看起来比实际年龄要小，五官特征明显，长相与众不同，具有古灵精怪的性格和活泼超前的思维，身上充满了让人羡慕的灵性，任何时候都走在时尚的前端，具有敏锐的洞察力，有大胆创新的个性。前卫型风格的人，通常造型夸张，如刺猬短发、冲天炮发型、菠萝头、整齐直发，配合发型的转变而变换的妆容，如泪眼妆、熊猫妆、晒伤妆、蝴蝶妆等都无一例外地给人以个性时尚的感觉（图3-3-5）。

特征关键词：个性、时尚、标新立异、古灵精怪、年轻、直线、叛逆、革新、非成熟。

着装风格：装扮怪异而出人意料，充分显示出与众不同、精灵古怪的特征，大多选择时尚最前端的款式，可采用不对称剪裁法。

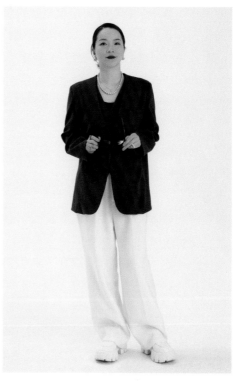

<p align="center">图3-3-5</p>

用色原则：适用季型中纯度、彩度较高的颜色，尽量回避选用最浅淡的颜色，颜色的使用一定要有冲击力，与内在气质相吻合。

搭配原则：适合对比搭配，比较适合流行的、夸张的几何图形、有锐气感的搭配。

适合图案：较夸张的图案、抽象的图案、变形的几何图案、动物图案、花卉图案等。

面料：粗、细质地都可，尽量选用当年流行的面料，这样才能显出前卫型人永远追求时尚的个性。

妆面：用一些夸张的方式，适用"小魔怪"打扮。

发型：各种发型都适合，根据脸形来定，忌死板。

鞋：尖头鞋、细高跟鞋、无跟皮拖鞋、厚底鞋，职场选那些尖头鞋或略男性化的鞋。

饰品：造型怪异、几何形、抽象形的饰品偏多，粗项链、颈链、多个手镯、多枚戒指、多个耳环叠戴，异国风情的饰品也很适合。

帽子：瓜皮帽、牛仔帽、棒球帽、包头巾等很适合前卫型风格女性。

包：职场中可用硬质的水牛皮包、鳄鱼皮包、蛇皮包等，而休闲时柔软的、毛绒的、可爱的包也很适合，不规则的变形包亦深受前卫型人的喜爱。

回避：进行装扮时要回避太华丽的造型（当年流行除外），同时避免中庸的、不成熟的、可爱的服饰风格造型。

6.戏剧型风格

戏剧型风格又称为夸张型、艺术型风格。

　　标准戏剧型女士总体给人的印象是夸张大气的，在人群当中很引人入目。戏剧型人通常面部轮廓线条分明，存在感强，五官夸张而立体，量感十足。身材骨感、高大，是典型的骨感美人，天生的模特架子。她们通常都有一张造型立体的脸，五官轮廓分明。戏剧型风格的人一般性格夸张，张扬而不受约束，说话时有丰富的肢体语言，生活中有强烈的表现欲望（图3-3-6）。

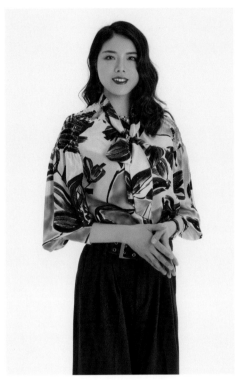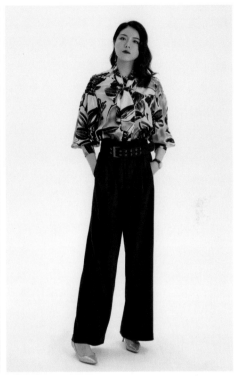

图3-3-6

　　特征关键词：夸张、大气、骨感、醒目、存在感强、时髦、个性、成熟、直线。

　　着装风格：特别适合夸张、与众不同的风格，曲线、直线裁剪都适合，可仿男性装扮，表现出英气、帅气。

　　用色原则：从适合的季型中（一般在冬季）中选择纯正、饱和度、亮度较高的颜色为佳。

　　搭配原则：适合对比搭配。

　　适合图案：适合用大胆、分明、夸张的图案，如成批的几何图案、抽象大花、豹纹图案。

　　面料：粗质、细质都适合。丝、缎、纱、绒、呢料、羊皮、裘皮、粗糙的棉、高科技面料等，厚薄均可。

　　版型裁剪：以直线裁剪为主，也可曲线裁剪。风衣以长款为佳，样式时尚，突出个性。

　　妆面：突出个性的妆面，眉毛可高挑，突出眼影，口红选择鲜艳的颜色，眉与唇一定要突出一个。强调眼睛与嘴唇的美感，用色可以略浓重夸张。

　　发型：选用极端的发型，才能尽显戏剧型人特点和风采。板寸、光头、长款大波浪都尽显魅力，光光的发髻、当季流行的前端发型也适合。

鞋：尖头、细高跟、平底鞋、男性化的方头鞋以及高、长、小短靴都可。

饰品：选用怪异、具有抽象感、呈几何造型的饰品，字母造型的项链、宽大的手表、扣子、戒指、耳环、手镯、环等，异国情调、民族风味的饰品也非常适合。选择的要点一定是夸张、时髦、现代的，才能突显出戏剧型人个性的特点。

帽子：大檐帽、棒球帽或男式礼帽，休闲场合包头巾，带大墨镜。

包：硬质牛皮、宽大直线的包最好，回避小包、长背带包。根据场合不同选择带有现代气息的鞋与包。包上可有醒目、独特而夸张的装饰物。

回避：中庸的、不成熟的、可爱、柔弱的服饰风格。

戏剧型风格在常见服装中的运用如下。

① 职业装　合体、带有时尚锐利感的职业套装，不太夸的裙装裤装。搭配有醒目图案的丝巾与饰品和大而方正的公文包。

② 休闲装　体现夸张骨感身材的时尚服装，富有个性、时尚、宽大、时髦感的服饰，比如大开领、宽松领、阔腿裤、大披肩等。

③ 晚会装　服装除醒目、有冲击力外，可用大而时髦的饰品作点缀。

7. 优雅型风格

优雅型风格又称为小家碧玉、温柔型风格。

标准优雅型风格的女士总体给人的印象是内秀而柔美，温柔文静，有女人味。优雅型风格的女性一般身材适中，整体是曲线型，脸型多为圆形，有一双温柔的眼睛，性情柔和，贤惠纯良，给人以温润的感觉（图3-3-7）。

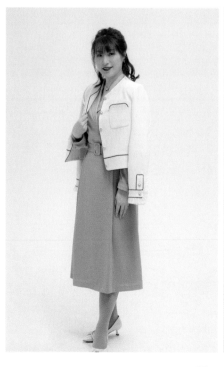
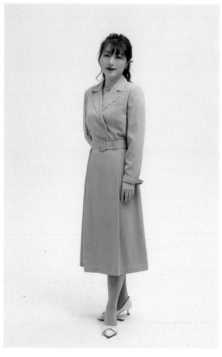

图3-3-7

特征关键词：优雅、漫柔、精致、女人味、小家碧玉、成熟、上品、曲线、柔弱。

着装风格：突出优雅型风格女性柔美的特征，款式是曲线剪裁，领子最好用青果领、花瓣领等。着套装时，用丝巾来化解正装带来的强硬感，最适合穿柔软带素花的连衣裙，不适合穿七分裤、牛仔裤，不穿绑带鞋、怪异的尖头鞋，不戴棒球帽。

用色原则：选择季型中轻柔淡雅、柔和、具女性化的颜色，如象牙白、暖灰、淡黄、淡蓝、淡绿等。若想妆容化浓点的话，可用橄榄绿、褐色、酒红等。

搭配原则：适合渐变搭配。

适合图案：曲线图案、动物图案、晕染的大花朵、佩兹里花纹等都很适合，回避直线条的几何图案、格子图案、均匀排列的水点图案。图案要小、数量居中、排列有序。

面料：乔其纱（雪纺）、丝绸、缎、羊毛、羊绒、精呢、兔毛等柔软华丽的质地的面料，厚度适中偏薄，要求质地细腻，光泽感要弱。

版型裁剪：以曲线裁剪为主，领子口不宜开得过大，要小领型，如鸡心领、蝴蝶结领、秃领和带饰品的领子。风衣选择裙式收腰有裙摆的款式。

妆面：眉毛的形状为细而弯的眉型，睫毛卷曲上翘，妆面干净，不宜浓妆，眼影和口红浅淡柔和。

发型：多用中长发，最好有波浪感，或采用松散的盘发。

鞋：腕带鞋或尖圆头鞋，多用细跟，鞋上的装饰物一定是曲线型，要用鞋头鞋跟的圆润来化解方形、矩形装饰的鞋，着正装可用"空前绝后"式皮凉鞋、皮拖等。鞋面可有少量装饰，靴子最好选择是小羊皮短靴。

饰品：选用花朵、花瓣、草本植物、小动物、水滴等造型饰品，可戴细项链、垂感的耳环，宜采用显娇小、可爱的样式。倾向于女性化的设计，精致而上品的金银、珍珠、水晶类饰品都是最佳选择。手表要轻而薄，呈椭圆或圆形，链式表带。眼镜小巧精致，镜框细致。

帽子：稍大帽檐的、有波浪感的、配以花朵装饰的帽子最适合。

包：女性化的包、腋下包、手包都可以，尽量选择有褶皱、圆润造型的包，回避大而硬的皮质包。

回避：男性、中庸、夸张的造型，硬朗、夸张、有力度、过于个性化的装扮和可爱、粗糙的服装风格。

优雅型风格在常见服装中的运用如下。

① 职业装　选用雅致合体的套装类。可在领部、衣襟、口袋等细节方面用些花边、蕾丝、褶皱等装饰。腰部和臀围要收得合体。质感强的精致女人味足的长款服装。连衣裙好于裤装。强调职业感。

② 休闲装　休闲类连衣裙是最好的选择。有飘逸感的长裙配羊毛或羊绒开衫是最佳搭配。垂感强、宽松的裙裤搭配真丝上衣可以体现优雅的女人味。

③ 晚会装　选择质地优良、垂感好的晚装，强调精致。用配饰突出高雅柔美的气质。

8. 自然型风格

自然型风格又称为运动型、随意型风格。

标准自然型风格的女士给人自然随和、亲切大方的感觉。自然型风格女性通常面部轮廓呈现直线感，神态轻松、随意、不造作。自然型风格与戏剧型风格的身材一样较高且骨感，整体属于直线型。给人平易近人、具亲和力的感觉（图3-3-8）。

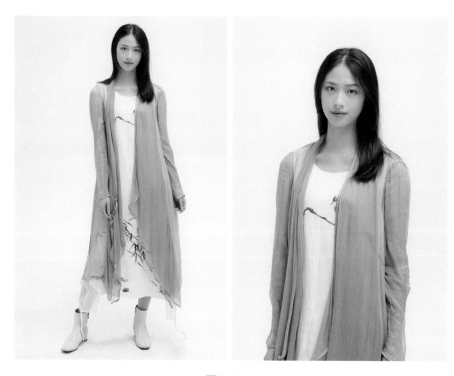

图3-3-8

特征关键词：潇洒、随意、大方、自然、亲切、朴实、成熟、直线。

着装风格：适用直线剪裁，选择外套时比身材大一号，领口的剪裁不要太过严肃，腰身不能收得过于突显曲线。

用色原则：适合季型中的自然色、大地色为最佳。选择自己适合的色彩群中柔和自然、不刺激的颜色。

搭配原则：适合渐变搭配。

适合图案：格状、条纹、豹纹、民族风的大花纹图案、叶子等，尽量回避曲线、小碎花图案，不宜使用过分花哨的图案。

面料：朴素大方的面料，经久耐用的、无强烈光泽感的面料，如方格布、条纹布、花呢、棉、麻等都是自然型风格的首选，皮革或磨砂皮也是自然型风格女士的很好选择。

版型裁剪：简练的直线型裁剪。风衣可选择简单大方，宽松随意的风格。

妆面：以淡妆为佳，不要过分突出眼影与口红的颜色。

发型：简洁、自然的发式，长发、短发都可，不适合烫发。

鞋：草编凉鞋、无跟鞋、平跟鞋、高帮鞋、系带鞋、小短靴、长靴等，没有过分的装饰。

饰品：木质、陶质、铜类、贝类、石头、皮革最受自然型风格人的喜欢，造型一定是简洁而大方的。

帽子：棒球帽、西部牛仔造型或运动型的帽子较为适合。

包：休闲款的双肩大背包、马桶包、斜挎包、草编包、帆布包等。

回避：华丽、夸张、可爱而调皮的服饰风格，过分可爱的造型以及曲线、褶皱、华丽的花边等。

自然型风格在常见服装上的运用如下。

① 职业装　应选择造型简练的带有潇洒感觉的直线裁剪类服装。

② 休闲装　款式简单大方、宽松、随意或运动感强的休闲装，如棒针衫、T恤衫、牛仔裤、A字连衣裙、吊带长裙、短裤等。

③ 晚会装　简约装饰，多在首饰和面料上做装饰，突出自然的休闲感。天然宝石类、绿松石、红珊瑚和时髦的民族化饰物，在晚会上可选择有光泽感的面料。太过休闲的服饰不宜出现在正式场合。

‹任务拓展›

一、通过人体特征象限范围，进行活页式练习手册中风格测试。

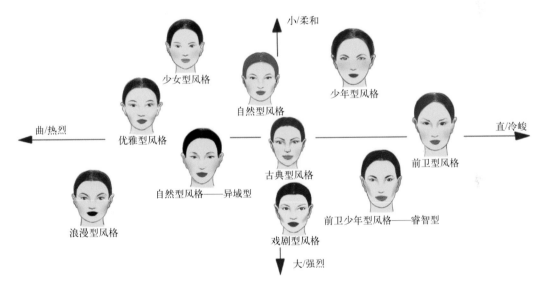

二、课后实训

1. 为前卫少年型风格的女性搭配出职业装、休闲装、晚会装造型。

2. 为前卫型风格的女性搭配出职业装、休闲装、晚会装造型。

项目四

个人形象色彩设计

　　个人形象设计通过各种造型设计工具，在展示自我独特的本色形象的同时，把自己独特的个性魅力也展示出来，其根本目的是对原有本色进行改善。

　　探究化妆色彩与整体形象风格的关系，是打造个人形象色彩设计的核心要素之一。形象色彩作为个人内涵的外在表现方式，每时每刻都在展示着个人的品味修养，传达着个人的人生目标与发展方向。通过对不同类型的形象气质分析，了解形象色彩设计中的个人化妆造型用色规律，掌握个人形象色彩与形象风格的关系。根据形象风格定位进行化妆色彩选择，灵活运用形象风格原理与表现形式进行实操综合训练。

 能力目标

1. 能结合人的形象风格进行妆效设计；
2. 能结合人设因素进行个人形象妆效设计；
3. 能结合不同场合进行形象妆效设计；

4. 了解整体形象与化妆用色的一般规律，整体设计体现时代性和以人为本的作品

知识目标

1. 掌握各种形象风格的化妆用色规律；
2. 掌握不同年龄、职业、社会角色等因素的整体化妆用色规律；

3. 掌握不同场所的化妆用色规律；
4. 掌握整体形象色彩与化妆用色的关系

 素质目标

1. 树立正确的审美意识与创新观念；
2. 培养学习者规范的职业岗位流程；

3. 培养学习者精益求精的工匠精神和劳动素养。

个人色彩诊断
工具

任务一　化妆改变个人色彩

　　造型色彩的美感存在于色彩与人及其服饰的关系之中，主要体现在妆色、发色以及整体服饰用色的多元统一协调。造型色彩的美感同时体现在理想美与现实美、个性美与共性美的统一方面。通过不同色彩与材质的有机结合，造型色彩可以形成多种不同的色彩效果，传达不同的色彩效应，从而塑造多变的人物形象色彩风格。

　　生活是五彩缤纷的，化妆也是如此。所以，如何巧妙运用色彩搭配是完成化妆的重要因素。当今社会，由于人们生活水平的提高，审美能力也日趋提高。信息源的增加，使人们每天都接受着造型与色彩的熏陶，受着美的感染，人们越来越追求视觉效果，而且现代女性在社会活动中越来越活跃，美影响着她们生活的方方面面。

＜任务目标＞

　　通过本任务学习了解并掌握个人形象色彩设计中的化妆用色；掌握不同化妆造型色彩的用色特征；掌握化妆造型色彩与个人肤色的精准匹配；通过学习妆面色彩分析，不同色调的妆色特点，能够掌握个人形象色彩设计中的化妆用色以及服饰色彩搭配。学习者可观察近几年春晚舞蹈表演，将中国传统色彩运用到演员的服饰与妆面中，塑造中国传统造型，了解中国传统色彩，增强文化认同和文化自信；提升学习者审美能力，培养学习能力。

＜任务实施＞

　　明确任务目标 ⟹ 学习相关知识点 ⟹ 教师实操演示 ⟹ 完成任务拓展 ⟹ 开展课后反思

＜任务条件＞

　　多媒体设备、个人色彩诊断工具、化妆工具、化妆台

＜相关知识点＞

　　在信息社会中，形象色彩设计在越来越多的领域里发挥着日益重要的作用，形象色彩已然成为人身份、地位、职业、气质、修养的符号性标志。正确分析并定位个人形象色彩设计，需要一定的心理学知识，熟悉形象色彩设计制作的基本原理。了解形象色彩与人协调的美学原则，通过分析不同类型人的化妆用色，才能塑造出理想的个人形象，打造形象气质定位其形象风格。

　　首先，分析面部肤色的深、浅或是适中的色调变化。如肤色偏浅亮，则较为适合浅多深少的整体形象用色。如果肤色偏深，则反之较为适合深多浅少的整体形象用色。而肤色居中的人，则较为适合深浅适中的整体形象用色。其次，通过人体色之间的对比度关系，找出适合整体形象用色的对比程度。即肤色、发色、瞳孔色三色之间对比程度的强、中、弱的视觉感受。

整体的形象用色规律基本定位是以浅色多深色少为宜，如有的人发色咖棕和瞳孔深棕，那么她的人体色之间的对比度属于中偏浅的关系，此类型人整体形象用色较为适合弱对比的色调搭配方法，适合浅色为主的化妆用色风格来打造整体形象风格。若肤色中偏深，整体的形象用色规律基本定位是以深色多浅色少为宜，发色棕黑且瞳孔鲜明，她的人体色之间的对比度属于中偏强的关系，此类型人整体形象用色较为适合强对比的色调搭配方法，适合以深色为主的化妆用色风格来打造整体形象风格。重点是运用个人色彩诊断工具和方法进行个人形象设计色彩定位的诊断，难点是不同个人形象色彩设计的精准定位。

一、妆面色彩分析

形象色彩设计的妆色是利用色彩的各种对比与调和的关系，借助不同的化妆材料与化妆技术，以色彩的形式修饰或弥补人的面部及身体等部位的不足，从而提升整体形象美感，达到扬长避短的目的。妆色包括底色、眼影、腮红、口红等化妆色，妆色的设计必须注意与人物整体色彩关系的协调。

1.底色

底色即打底的颜色，化妆的底色是指各种粉底色，如粉底霜、粉底液、粉条和遮瑕膏等。粉底是妆容的基础，用于调整肤色、遮盖瑕疵和体现质感或者调整修饰脸型。

底色分为基础色、阴影色、提亮色三种。

① 基础色具有调整肤色的基本色调及肤色的均匀度的功用。如过冷无血色的肤色可用偏暖的底色调整，偏黄的不健康的肤色可用暖粉色的底色调整，黯淡的深色肤色可通过明度稍高的底色调整。

② 阴影色具有调整面部外轮廓、收缩脸型、增强面部立体感的作用。

③ 提亮色具有表现凸起的效用，提亮色与阴影色配合可增强面部的立体效果。

不同的脸部轮廓，适用于不同的底色和打底技巧。

椭圆形作为理想的脸型，在底色的运用上较为简单，注意调整好底色的均匀度和面部的提亮效果即可，面部的阴影色处理可以略化。

圆形饱满的脸要变成椭圆形脸，必须突出脸的长度。T区应作一些提亮，两颊侧面作一些阴影色，烘托眼、鼻、唇等部位，使平而圆的脸部呈现立体感。

长形脸应在额部和下颌处运用阴影色，将T区提亮，从而使沉闷的脸型轻快一些。

倒三角形脸可利用阴影色效果将前额两侧显暗，两下颌提亮，使窄的颌线显得柔和，脸腮显得丰满。

方形脸应利用阴影色涂暗较宽的额角和两腮，使面部显得圆润，再通过提亮面部中心部位，塑造出较窄的脸型。

正三角形脸应在两颊部位用阴影色作暗，T区用提亮色，从而突出面部的中心部位，减弱两腮重量。

菱形脸应提亮前额和两颌，使颌线显得柔和，两腮上侧作暗色，使得凸起的颧骨显弱。

不同脸型的阴影色和提亮色的立体矫形化妆用色（图4-1-1）。

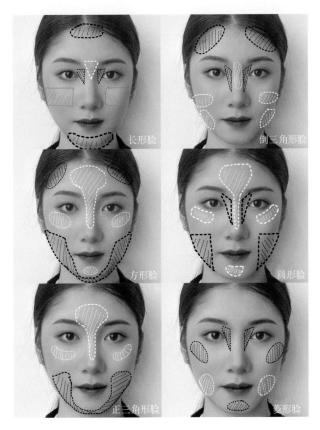

图4-1-1

2. 眼影色

眼影是眼部化妆的重要用品，有淡棕、棕、绿、蓝、灰、白、紫等多种色彩，有粉质、膏质、液质等不同质地。

眼影的使用是为了表现眼部立体结构，同时也能表现整体的化妆风格及韵味。

化眼部妆时，将眼影涂在眼睛周围、鼻翼两侧形成阴影，可以使眼睛有立体感。在眼影中加入适量的金属微粒，可产生金色、银色和幻彩的效果，满足不同妆型和不同肤色的需求。

眼影色彩的选择要综合考虑服饰色、发色、肤色、眼睛色以及眼部特点等诸多因素。通常情况下，眼影色彩应从属于整体形象色彩，眼影与整体形象色彩应该是既对比又统一的关系。根据不同的设计目的和设计对象，眼影色既可以与整体形象色彩同属一个色调，如绿色服饰搭配绿色或冷色眼影，也可以是整体形象色彩主调的相反色调，如白色服饰搭配黑色或彩色眼影，见表4-1-1所示。

表4-1-1 眼影色与服饰配色

眼影色	服饰色
驼色	驼色、棕色、绿色、金色
橘红色	驼色、棕色、绿色、金色
黄色	驼色、棕色、绿色、金色、蓝色

<div align="right">续表</div>

眼影色	服饰色
绿色	蓝色、驼色、粉红色、紫色
蓝色	棕色、蓝色、粉红色、驼色
红色	蓝色、棕色、驼色、绿色、
粉色	蓝色、粉红色、紫色
紫色	蓝色、绿色、粉红色、紫色
黑色、白色	每一种颜色均可
灰色	蓝色、粉红色、紫色

3. 腮红色

腮红是一种很古老的化妆品，有霜质、粉质及水粉质等类型。

粉制的腮红适合油性皮肤，令脸部展现光彩又不乏油光；霜质腮红适合干燥、老化的皮肤，能淡化皱纹；水粉质腮红任何皮肤都适用。腮红的颜色应表现在脸颊的最高点。选择与口红、眼影相似的腮红色，能表现皮肤的健康红润。

腮红还可帮助修正脸型。针对东方人的面部较平的特点，应采用外轮廓略深、向内轮廓渐浅的腮红画法，来塑造面部的立体效果。

腮红色的选择应与肤色相协调。皮肤白皙的人用浅桃红色，皮肤偏黄者可选用咖啡色系的腮红等。腮红颜色的选择还应与服装的颜色相匹配，其配色规律如表4-1-2所示。

<div align="center">表4-1-2　腮红色与服饰配色</div>

服饰色	腮红色
驼色	驼色、棕色、橘红色、红色
橘红色	驼色、棕色、橘红色
黄色	驼色、棕色
绿色	驼色、棕色、橘红色
蓝色	粉红色、紫色
红色	红色、棕色、驼色、紫色
紫色	深红色、粉红色、紫色
黑色、灰色	红色、粉红色、紫色
白色	每一种颜色均可

4. 唇色

唇色的化妆依赖于口红（唇膏）。口红的色彩可以衬托面部的妆色。

口红的颜色以唇之本色——红色为主色调。口红的色泽分为四大基色，分别为大红、橙红、玫瑰红和赭红。通常情况下，口红的色彩应与所穿的服饰颜色相协调，即淡色服饰应配以颜色柔和的口红，纯度较高的服饰则配以鲜亮色彩的口红。此外，还可以根据肤色选择唇

部的化妆色，如脸色偏暖的适用珊瑚红、杏色等口红色，脸色偏冷的适用玫红、粉红、浅粉色等口红色。需要注意的是：脸色偏暗的要避免涂橘色口红，应选用棕色口红；脸色偏黄的要避免黄色系口红，而适宜亮丽的中性色口红。

二、不同色调的妆色

形象色彩设计中，妆色必须与整体形象色彩和谐统一，对于妆色色调的把握更是至关重要。在实际应用中以浅色调、深色调、冷色调、暖色调、艳色调五种色调最为实用。

1. 浅色调妆色

形象色彩设计中有多种对比效果的应用，如色相对比、明度对比、色性对比、纯度对比等，浅色调妆色是一种弱对比的色彩搭配效果。

浅色调妆色的眉色与肤色、眼睛、唇色等色彩之间的色相关系比较柔和，反差很小。在明暗及纯度对比上也不明显，整体表现为自然型的色调形象，体现出青春、纯洁、干净、自然的色彩效果（图4-1-2）。浅色调妆色常用于职业化妆、生活化妆、休闲化妆等，可与多种服饰色彩相搭配。

2. 深色调妆色

深色调妆色以深暗的肤色、眉色、眼影、唇色妆效为主，没有固定的化妆模式，颜色的搭配和运用有一定的灵活性。常用于生活化晚妆、影视化妆等场合。通常情况下，深色调妆色采用立体打底的方式，用深浅粉底色塑造立体感强的脸形，强调结构。额部、鼻子、面颊、下巴的提亮可以使整个脸的立体效果明显。眼睛作为深色调妆容的重点，可以用深色调眼影衔接眼线，使眼线有厚度、重量感。外眼角的影色与内眼角的提亮可以使面部结构清晰，嘴唇的轮廓可以用深暗的颜色以强调唇型的立体美感（图4-1-3）。

图4-1-2

图4-1-3

3. 冷色调妆色

冷色调妆色有青色、蓝色、绿色、蓝紫、紫灰等。但颜色的冷暖不是绝对的，是相互比较而存在的，如玫瑰红和紫红色、朱红、橙红、大红并列时就显冷，而与蓝色并列时，又显暖。冷色调妆色是相对暖色调而言的。暖色调常常用棕红、砖红等腮红，冷色调多采用玫红色的胭脂。眼影的颜色可以与胭脂同色，如玫红、浅玫红，也可以用紫灰色、蓝灰色等。冷色调的唇色一般用玫红色，色泽的深浅根据妆面的需要而定。

由于人的肤色总体属于暖色调，过多使用蓝色、绿色的妆色，将会使脸部色彩之间的关系很不和谐。因此在实际应用中，十分冷的颜色用得不多。冷色调的化妆常用于生活晚妆、少女妆、影视化妆等场合（图4-1-4）。

4. 暖色调妆色

暖色调妆色以温暖意向的橙红色系为主。暖色调的形象多用于舞台形象造型以及生活晚妆。对于中国人而言，属于暖色调的棕色调妆色与中国人的肤色十分贴切。

暖色调妆色的眉毛通常用棕色眉笔描画出眉毛的形，然后用眉刷刷匀。眼影色通常用深浅不一的棕色渲染。先用浅棕色在上眼睑部位轻轻地刷染，然后在下眼线的部位略加浅棕色眼影，最后在外眼角处用紫棕色略加点缀，可以使眼睛呈现立体感。

暖色调妆色的唇膏色选择面很广，在棕色调的化妆中，棕红色唇膏会使化妆色彩统一，橙色、朱红的唇膏也可以与之协调（图4-1-5）。

图4-1-4　　　　　　　　　　　　图4-1-5

5. 艳色调妆色

艳色调妆色不同于人体的自然本色，用色鲜艳饱满比较夸张，与鲜艳的形象造型、时尚的创意、个性的服饰相匹配，具有戏剧化效果，适用于时尚晚妆或创意化妆等场合。

艳色调的眉色清晰自然，用在时尚晚妆可作大胆的夸张修饰。眼影色选择多样，颜色选择因妆型而定，要综合考虑比例、位置、面积等因素的影响。眼影的涂刷晕染，既要强调结构，又要考虑到色彩的装饰性。鼻梁的两侧用深于肤色的色彩修饰，鼻梁上做提亮，颜色要自然，增强立体效果。唇部涂以鲜艳的唇膏或唇彩烘托妆面，强调唇部质感。

三、影响化妆用色的相关因素

1. 光对妆色有直接的影响

光源主要分两大类：一种是以太阳光为代表的自然光源，另一种是以各种灯光为代表的人造光源。两种光源不同的组成对化妆浓淡和色彩的柔和度产生直接的影响。比如自然光源的化妆色彩由于光的穿透力很强，把人的面部所有瑕疵都显现出来，因此在化妆品的选择和化妆方法上要特别注意其化妆后的自然与真实的效果。以人造光源进行化妆时，由于其穿透力较弱，人的面部不易看出反差，可以利用各种手段强调面部结构，大胆运用色彩，即使有些夸张，在灯光的照射下，妆面也不会显得抢眼，从而为宴会妆、表演化妆、模特演出等妆型提供了较大的创造性空间。另外，对舞台类化妆，化妆拍摄还要注意到光源的控制，平面光、反光、侧光、顶光、背光的不同使用，对化妆效果有着直接的影响。

以下是各种化妆色彩在不同灯光的照射下所产生的不同效果，见表4-1-3所示。

表4-1-3　光色与妆色对照表

化妆色彩 ＼ 灯光效果	红光	黄光	绿光	蓝光	紫光
红色	红色	保持红色	变得很黑	变黑	变成淡红
橘黄色	变光亮	稍微失色	变黑	变得很黑	变光亮
黄色	变白	变白或失色	变黑	变成桔梗色	变粉红
绿色	变黑	暗成深灰	变成淡绿	变光亮	变成淡蓝
蓝色	变深灰	暗成深灰	变成深绿	变成淡蓝	变深
紫色	变黑色	几乎暗成黑	几乎暗成黑	变成桔梗色	变成很淡

需要注意的是，妆上的黑色、灰色和棕色在各种灯光下，除了色调上显现细微的变化，基本色保持不变。

2. 妆色要遵循TPO的设计原则

TPO是time(时间)、place（地点）、occasion（情况、条件）的缩写，意指场合着装。生活中每个人都要遵循不同时间、不同地点与场合的着装与化妆的要求。用适合自己的颜色与无彩色或中性色进行搭配，采用中弱对比搭配效果是适用于多种场合的妆色。如果场合要求体现严谨庄重，一般不采用鲜艳亮丽的颜色，而选择自己所适合的颜色中偏中性或深一些的颜色，并采用中强对比搭配效果。总之，妆色应当按照不同的时间、地点与环境进行化妆色彩的调和。只有根据TPO着装的要求，注意调整选色及配色的原则，才可以在任何时间、地点、场合都会给人以恰如其分的形象展示。如表4-1-4所示。

表4-1-4　妆色要遵循的TPO原则

场合规划		场景描述	形象目标	规划
T **P** **O** 社交	晚间 大社交	气氛热烈、灯光氛围强、大剧场及酒店大宴会厅等特定高档场所	隆重、正式、华丽	大礼服（露肤）＋手抓包＋细高跟凉鞋（不穿袜）＋晚装＋头发造型＋珠宝配饰
	晚间 小社交	气氛比较热烈、灯光有氛围感、小剧场及酒店小宴会厅等中高档场所	华丽、时尚、轻松	与大社交的主要区别是：小礼服
	午间	日常商务聚会、下午茶及日间鸡尾酒会场所	庄重、优雅、轻松	及膝套裙不露＋手拎包＋细高跟穿鞋（穿袜）＋日妆＋头发造型＋比晚上光泽感弱些
职场	严肃	正式商务会客、谈判、签约等办公场所	正式、理性、严谨	中性色西服套装＋翻领衬衫＋中性色中跟鞋（穿袜）＋手拎公事包＋淡妆＋清爽的发型＋简单配饰
	一般	日常上班办公场所	职业、轻松、随意、不随便	与严肃职场比：拆套裙装或裤装，款式简单，形式多样，色彩可丰富，搭配穿鞋款式，色彩，面料不限，以放松款为主
休闲		户外及室内可自由交流场所	放松舒适	款式、色彩、面料不限，以放松款为主

3.年龄因素对妆色的影响

年龄对女性选用色彩有很大影响。25岁以下皮肤状态好的年轻女性，选色的范围比较宽。年长的女性如大量使用不适合的色彩会使皮肤问题凸显，整体形象色彩的协调效果也会较差，因此建议其使用最佳色彩群。

4.发色、肤色等因素对妆色的影响

不同的发色和肤色与妆色有一定的制约性，如脸形偏大的女性妆色应偏暖、偏深、偏重。而脸形偏小的女性妆色宜清淡、偏冷。

5.形象风格对妆色的影响

个人风格在很大程度上也会影响一个人的妆色。比如具中性气质的女性适合自然理性的自然妆色；而柔美气质的女性应视场合适合浪漫柔媚的妆色。

‹任务拓展›

学习者根据形象设计对象进行色彩测试，并通过化妆改变其个人色彩。

任务二　个人色彩与发色

头发是形象设计的重要因素，无论是何种发型，都是仅次于脸部的明显突出部分，对一个人的整体外貌形象起着重要作用。头发的色彩具有烘托人物气质的功效，不同的发色显现

不同的性格和感情。在形象色彩设计中，发色与肤色、妆色以及服饰色的关系应当是和谐统一的整体。通常情况下，人的天然发色总是与其自身肤色相得益彰，但通过染发技术选择适合个人色彩的发色，可以更好地显现健康肤色和塑造多变的形象。

⟨ 任务目标 ⟩

通过本任务学习掌握个人形象设计中发色的诊断和设计，以及运用发色的设计使其个人整体形象设计和谐，同时需掌握发色设计与化妆色彩及服饰用色之间的关系，最后能够过选择发型染发技术改变个人色彩的发色。本任务学习中需要学习者掌握发色与个人色彩的搭配技巧并能进行整体形象设计。染发都是很美的吗？你知道一年染多少次发会比较合适，染发的危害又有哪些？什么是健康美？良好的个人形象标准是什么？通过思考启发学生树立正确的审美观。

⟨ 任务实施 ⟩

明确任务目标 ⟹ 学习相关知识点 ⟹ 教师实操演示 ⟹ 完成任务拓展 ⟹ 开展课后反思

⟨ 任务条件 ⟩

多媒体设备、个人色彩诊断工具、化妆台

⟨ 相关知识点 ⟩

通过个人肤色与毛发颜色的测试和专业判断设计发型色彩。肤色是决定我们选择染发色彩的重要条件，首先展开对肤色的分析，然后瞳孔和眉毛的色彩对发色选择也有制约，展开对瞳孔与毛发的分析，最后综合考虑在形象色彩设计中，发色与肤色、妆色以及服饰色的关系应当是和谐统一的整体。重点是运用个人形象色彩设计专业知识和诊断工具，精准定位个人发色，难点是通过烫发技术或者假发套改变发型的色彩，达到整体形象色彩与风格的统一。

一、头发的颜色

自然发色由头皮层中的色素细胞形成，色素细胞产生两类色素：黑色素(黑／褐色)和红黄色素(红／黄色)。任何一种自然发色都是由这两类色素的结合而产生。深色头发的人，黑或褐色色素较多；而白皙肤色的民族，橘红或黄色色素较多，正是这些不同的色素构成了不同发色的色谱。

头发的颜色范围可以从最淡的金色、白色或银色到最深的蓝黑色和黑玉色等。与肤色一样发色范围也从冷色到暖色，并直接影响个人对自己的调色板做出决定。发色有时候由它的底色(离发根最近的颜色)来决定，但多数情况下由它的光亮部分(离发尾最近的较浅颜色)决定的。例如：带金黄色光亮的冷灰棕色头发可能会使头发整体呈现暖色的外观。

在染发时，如果头发颜色与人体色不相配，很容易被别人看出不自然，所以发色必须与肤色和谐。如肤色是偏暖色，可以在发色光亮部分染上暖金色或者红色调；如肤色是偏冷色，

则可以染上冷灰棕、深棕或黑色调的颜色。

二、发色与个人色彩的搭配

肤色是决定我们选择染发色彩的重要条件。东方人皮肤的深浅以褐色的多少决定，因此深肤色的东方人适合偏红或橙的发色，若染上太浅的发色，肤色会显得更深；肤色偏黄的东方人适合偏紫红或葡萄红等色系的发色(局部挑染亦可)，因为带冷色系的色彩会让偏黄的肤色更平衡；而肤色偏白的人选择发色的空间较大，可以染深色或黑色的发色与皮肤形成强烈对比的颜色，也可以染红、黄等发色来表现整体柔和的感觉。

瞳孔和眉毛的色彩对发色选择也有制约。很多色彩鲜艳的隐形眼镜，可改变以往保守的形象色彩设计空间，但这种可变性只限于少部分时尚人士。与瞳色相近的发色，可以突出眼眸的沉静深邃感，整体形象色彩效果简洁优雅。主色调与瞳孔相反的发色则会彰显眼眸的本色魅力，呈现出神秘、活跃、丰富的整体色彩效果。另外，眉毛的颜色与发色之间的色差不能太大。选择发色较为简单方法是以眼睛、眉毛和肤色三者之间的自然色系为基础，再选择自己喜欢的发色。

三、常见发色与肤色、妆色和服色的搭配

对肤色、头发、眼珠颜色的判断是在不化妆、不抹油的情况下，观察自己的皮肤、头发和眼珠的颜色。由茶色、黄色、红色融合形成的肤色，会因各种色素成分的差异，而产生微妙的不同。不同季节型女性，其适合的发色也不相同。

春季型女性的发色有淡黄色、金黄色、蜜色、草莓色、太妃红和红棕色等，一般不以灰色为基调。随着年龄的增长，头发的色彩往往会加深。

夏季型女性的头发可能是亚麻色，如果是黑色基调的女性头发可能是浅棕色或者是深棕色，以灰色为基调。

秋季型女性在红发的衬托下显得很耀眼，但是随着年龄的增大，头发会变灰。染用暖色调会显得比较高雅。

冬季型女性的发色大部分介于黑色和棕色之间，头发很健康、有光泽。

下面为不同发色人的肤色、妆色与服色的要求。

（1）铜金色发

肤色：白皙或麦芽肤色，以及微黑的肤色。

妆色：冷暖色系皆宜，建议尝试透明妆或水果色系。

服色：纯度高的黑与白、红与黑、明丽的金色与橙色、天蓝色。

（2）浅棕色发

肤色：白皙或麦芽肤色、古铜肤色者均可。

妆色：冷暖色系皆宜，建议尝试清爽明快的水果色系。

服色：浅黄、浅蓝、浅绿色、银色与橙色。

（3）深棕色发

肤色：适宜任何肤色，肤色白皙者尤佳。

妆色：自然妆容，冷暖色系皆宜，尤其适宜雅致的灰色系。

服色：黑色与白色、紫色、藏青色和米色系。

（4）红色发

肤色：自然肤色或白皙皮肤以及肤色偏黄者。

妆色：暖色调的妆容，金色系、红色系、棕色系等较浓郁的色彩。

服色：黑、白、灰色，火红色、深咖啡色与红棕色。

（5）黑色发

肤色：适宜东方人的任何肤色。

妆色：自然妆容，冷暖色系皆宜，尤其适宜艳丽的暖色系。

服色：适宜任何服色，高纯度色尤佳。

（6）白灰色发

肤色：适宜任何肤色。

妆色：自然妆容，冷暖色系皆宜，尤其适宜艳丽的暖色系。

服色：适宜任何服装色。

四、影响发型用色的相关因素

影响发色的相关因素很多，比如光色和"TPO"的设计原则，以及个人服饰风格等，而人的个性、气质、年龄等因素对发色的选择至关重要。

如果比较开朗的人就适合比较鲜明的色彩，如铜红色、红宝石等色系，但要注意自然色的色度深浅的控制；而比较沉默内向的人就适合比较柔和的色彩，如深金咖啡、中檀香、中紫红等色系，让整体不致太冷酷的感觉；个性比较稳重成熟的适合比较沉稳但带点柔和的色彩，如自然系中的中褐、中墨绿、金等色系。

此外，年龄的差距也是选择发色的因素之一，前卫的年青人或歌星就适合强烈和亮丽的色彩，如蓝绿、浅紫、鲜红或浅金黄等明显的颜色。25～35岁的中青年可以加强色彩的光泽度和明亮感，如铜金色、中铜红色等明亮的色系。35～50岁可以选择比较稳重成熟的色彩，如中紫红色、中紫罗兰色等色系。50岁以上的人适合自然色系为主的发色，也容易将白发罩染。

当然，发型色彩是需要与流行的服饰色彩、化妆色调以及一些饰物相搭配的，所以我们也应用流行色来进行发色的设计。但发色主色调的选择必须与人物主体色彩相协调，或与主体呈强烈对比，或与主体同色，或通过深浅色的比较来表现整体色彩的层次感，都可以达到理想化的色彩效果。

肤色是决定我们选择染发色彩的重要条件。东方人皮肤的深浅是以褐色的多少决定，而深肤色的人应选择偏红或橙的色系以调和一下褐色的重量。但不能使用太浅的颜色，这样会让肤色相比之下更深；肤色偏黄的人应选择偏紫红或葡萄红等色系(局部挑染亦可)，因为带冷色系的色彩会让偏黄的肤色更平衡；肤色偏白的人选择色彩的空间比较大，可以选择深或黑的色彩来表现深、浅的强烈对比，也可以红、黄等色系来表现柔和的感觉，总之以白或浅为底色，最能表现其他色彩的亮度。

眼睛与眉毛也会影响发色的协调感。当眼球是深褐色时，发色选择的色彩就不能太浅，

这样会呈现太强烈的对比，而中褐色或浅褐色的眼球就可选择比较浅的色系。然而很多色彩鲜艳的隐形眼镜，可改变以往保守的设计空间，当然这种可变性只是少部分时尚人士。另外眉毛的颜色也可随着个人的喜好和妆色需要而改变，只是应注意眉毛颜色与发色之间的色差不能太大。选择发色较为简单方法是以眼睛、眉毛和肤色三者之间的自然色系为基础，再选择自己喜好的颜色。

‹ 任务拓展 ›

学习者运用色彩诊断工具为设计对象诊断发型用色，并设计出适合服务对象的发型用色方案。

任务三　整体造型色彩搭配

形象色彩设计是以人为主体的设计，以实现人整体形象色彩的和谐统一为目的。形象色彩语言的组织，需要多种因素的相互作用，才能达到合理的视觉效果，组成和谐的色彩节奏。在多种因素的组成和相互协调的过程中，不同色彩明度、色相和纯度的组合可以营造出不同的色彩效果。

‹ 任务目标 ›

通过本任务学习了解有彩色系的整体色彩效果，无彩色系的设计效果，无彩色结合有彩色的设计效果，无彩色结合有彩色的设计效果，金、银色的配色效果。运用化妆造型技术结合个人不同类型的形象气质，利用不同服饰风格和色彩的综合搭配及运用，整体打造个人形象色彩设计的妆效。学习者可进一步思考整体色彩造型搭配与社会环境如何协调？穿什么颜色才是得体？

‹ 任务实施 ›

明确任务目标 ⟹ 学习相关知识点 ⟹ 教师实操演示 ⟹ 完成任务拓展 ⟹ 开展课后反思

‹ 任务条件 ›

多媒体设备、个人色彩诊断工具、化妆台

‹ 相关知识点 ›

一、有彩色系的整体色彩效果

1. 单一色相的设计效果

单一色相的形象色彩设计只使用一种色相，主色调明确、单纯，局部可应用同色系不同

明度和纯度的色彩进行搭配。单一色彩的形象设计具有较高层次的审美价值。在所有的色彩设计方法中，单色的应用是最简便和最稳妥的方法。

单色的形象色彩有红色系、黄色系、绿色系、蓝色系、紫色系、棕色系等，可根据人的体型、年龄、性别、经济状况等进行不同的色相选择。

（1）红色系的形象

红色系包括粉红、玫瑰红和绯红等。前两者可以用来描绘春天或者新娘，而后者则充满热情和女性魅力，富有强烈典雅、成熟、含蓄感，能装扮出高贵的品位。

红色的服饰在各种场合中出现的概率很高，红色能适应不同性别、不同年纪、不同肤色的人，能够满足人多种功能性和活动性的需求，能够表现人们强烈的个性。

在化妆方面，鲜红色常见于传统戏剧和歌舞会的妆容上。日常妆中，红色是一种强调色，主要通过眼影、腮红或者口红来表现情感（图4-3-1）。

（2）橙色系的形象

橙色系包括金橙和橘红等。前者给人以明亮、高贵的感觉，而后者感觉新鲜，富有异国情调。橙色是年轻人非常偏爱的色彩，能给他人以热情奔放的印象，并以其亲和力引起周围人群关注（图4-3-2）。

图4-3-1　　　　　　　　　　　　　　　　图4-3-2

橙色的服饰主要集中在休闲装和运动装中，传播热烈的气息。橙色应用在正式服装上，搭配连身裙或饰品，可以展现都市化、开放和精明形象。

橙色系的妆色范围广阔，常与邻近的金黄色、咖啡色、黄绿色搭配，既可以塑造出春意盎然的浪漫可爱妆容，也可以营造丰盈和温暖的气氛，表现出成熟丰韵。

（3）黄色系的形象

黄色系包括柠檬黄、向日葵黄、香橼黄等。这些色彩给人带来清新的感觉，能够吸引人们的视线。黄色可以表现出干净的形象，能给人们带来快乐。

在服装领域，黄色主要应用在年青一代的休闲服和运动服上。由于黄色也有着较强的视觉冲击力，因此也被危险作业的制服选用。在塑造华丽的女性形象时，穿用黄色的连衣裙可以最大程度地吸引人们的视线（图4-3-3）。

黄色的妆容明亮、干净，通常与绿色和橙色一起使用。在制作人体彩绘时，黄色用来绘制花朵、火花图案，可以起到强烈的视觉效果。

（4）绿色系的形象

绿色色系包括橄榄绿、嫩绿、苹果绿等。这些色彩有着强烈的自然亲和力，多用来塑造健康的形象，具有沉着、健康、安定、知性、成熟等抽象的感觉。绿色象征大自然，代表希望与和平的形象。同时，绿色也是象征年轻与生命的色彩，给人以新鲜的感觉。

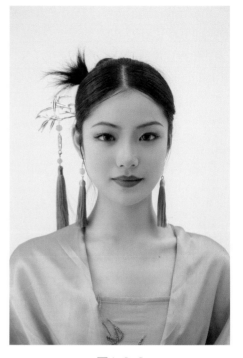

图4-3-3

在服装领域，各个年龄层都可以穿用绿色，而年青一代是绿色的主要倡导者。单一的绿色多少有些单调，因此最好和邻近的颜色进行搭配。绿色带有自然亲和力，能给人带来安定感和沉着感，所以被广泛运用在舒适型的休闲服上。

绿色的妆色作为大自然使者的特性，可与黄色一起搭配，塑造出清爽、浪漫的妆容。绿色和深绿色进行搭配时，可以营造出富有现代感的形象。

（5）蓝色系的形象

蓝色系包括具有冷静、干练风格的浅蓝、天蓝以及表现皇室贵族气质的品蓝等。蓝色属于冷色系范畴，具有冷静、忧郁、孤独等感觉。通常偏爱蓝色的人自由奔放、充满活力、富有创造力，讲究逻辑思维和现实主义。

在服装领域，蓝色作为明亮色的代表被普遍运用在夏季服装上，医院疗养服也使用蓝色。如果蓝色和白色搭配的话，个人形象将会显得更加清爽。深蓝色正装可以有效地塑造出端庄、干练的都市形象（图4-3-4）。

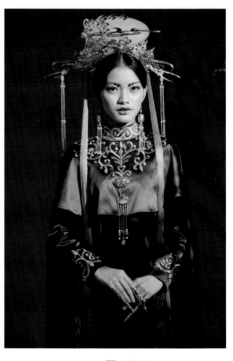

图4-3-4

在化妆领域，蓝色基本在夏天使用，而且主要以单个的蓝色进行点缀，从而营造出休闲的妆容。蓝色和深蓝色一起使用时，妆容会充满现代感。

（6）紫色系的形象

紫色系中的淡紫色和紫罗兰色一直是贵族气质和神秘形象的代表色。紫色使人联想起葡萄、薰衣草等具体事物。一方面，紫色给人带来神秘、优雅、华丽、高尚等感觉；另一方面，紫色又给人以孤独、悲伤、烦躁的感觉。此外，紫色还能表现出敏锐的艺术感。偏爱紫色的人具有热情、浪漫的性格。

在服装领域，紫色可以表现出性感之美。穿着紫色礼服可以表现女性优雅高贵的形象。

在化妆领域，紫色适合于为参加派对和其他华丽场合进行的装扮，主要适用于礼服。为塑造优雅、成熟的形象，妆色多运用紫色。

（7）棕色系的形象

棕色系包括米色、象牙色和赭石色等，这些颜色装扮后给人以精明干练的形象，带来朴素、保守和沉着的感觉。

在服装领域，利用棕色拥有的朴素之感可以塑造忠厚的形象，但缺乏生动感。如果棕色与一些鲜明色彩搭配进行装饰，便能增添朝气和活动。

在化妆领域，棕色常与黄色、橙色共同作为修饰性颜色，可以营造雅致的妆效。棕色与白色一同使用时，可以塑造出富有现代感的妆容。

2. 两色搭配的设计效果

两色搭配包括邻近色搭配、类似色搭配、中差色搭配、对比色搭配、补色搭配等。两色搭配的形象设计突出的是对比的效果。两色塑造的形象简洁而不单调，是烘托人物气质的最佳方法之一（图4-3-5）。

在两色构成的形象色彩中，不同色相的相互映衬容易形成冷暖对比色调，不同明度的对比可以营造出种种不同的心理感觉，不同纯度的对比则构成了鲜与灰的对比效果。

邻近色与类似色的搭配比较含蓄，在整体谐和中蕴含着变化，中差色、对比色和互补色的搭配组合有较强的冷暖感、膨胀感或收缩感。

两色搭配的形象色彩设计具有广泛的适用性，是最常采用的服饰色彩搭配方法，通常以其中一个色彩作为主色调，另一个色彩以装饰性的色彩出现。

在化妆领域，利用两色对比关系调整五官的立体感，可以营造出富有民族感的妆容。

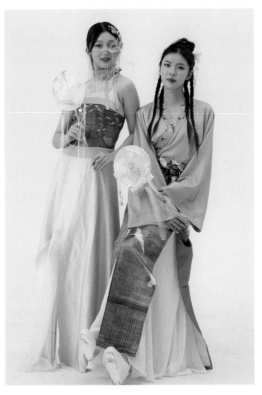

图4-3-5

3. 多色搭配的设计效果

在多色配色中，首先要确定主色与过渡色的关系。主色是固定不变的大面积单色，与其他各色之间联系少，显示出一种凝固的感觉。过渡色以点、线、面的局部状态存在，显示出一种流动的感觉。

多色的配色采用简化构成法定色、定调，效果既统一又有变化，从而形成多色配色的各种节奏对比调和技法。

在服装领域，多色搭配符合了当代时装"混搭"的潮流，体现了精致的现代生活、时尚舞台以及丰富多彩的波希米亚风格。

在化妆领域，多色搭配的妆效显现于T型台、时尚创意妆、广告创意等场合，多色搭配可以营造出富有视觉冲击力的形象。

4. 强调明度对比的设计效果

以明度为主的色彩搭配可分为明度差大的色彩之间的搭配，即明色与暗色的配色方法，产生一种鲜明、醒目、热烈之感，给人以一种丰富的现代节奏感。例如黑与白、深紫与淡蓝等组合。明度性质在配色中的效果常与人的心理联想产生感觉，如宁静、活泼、轻盈、厚重、柔软等。

在服装领域，职业场合、半职业场合较为适用。中明度差的色彩组合明快、柔和、自然，给人以舒适的轻快感，所以被广泛运用在舒适型的休闲服上。

在化妆领域，可以充分利用明度的对比关系调整面部的立体感。高明度色彩搭配可塑造出清爽、浪漫的妆容。低明度的色彩搭配可以营造出富有现代感形象的妆容。

5. 强调纯度对比的设计效果

以纯度为主的色彩搭配给人以艳丽、生动、活泼、刺激等不同感受。例如鲜艳色与黑白灰、鲜艳色与淡色、鲜艳色与中间色等组合。

在服装领域，男性服饰和女性阳刚式形象多采用中、低纯度的色彩搭配，给人以饱满、优雅的感觉。

在化妆领域，自然色调的日常化妆和职场化妆多以低纯度的中性色调为主，而舞台化妆多以高纯度色调为主。

6. 强调冷暖对比的设计效果

根据色彩给人的冷暖感觉，可分为暖色调的强对比、中对比、弱对比；冷色调的强对比、中对比、弱对比。总体来说，暖色调给人热情、华丽、甜美、外向感；冷色调给人冷静、朴素、理智、内向感。

在服装领域，冷色正装可以有效地塑造出端庄、干练的都市形象。暖色在正装上，搭配连衣裙或饰品，可以展现出亲切的、柔美的形象。

在化妆领域，冷色妆容充满现代感形象，而暖色妆给人以妩媚、贤淑之感。

二、无彩色系的设计效果

黑、白、灰等无彩色系的组合是服装中最为单纯、永恒的色彩，有着合乎时宜、耐人寻味的特色。如果能灵活巧妙地运用会获得较好的配色效果。黑白配色具有鲜明、醒目感，灰

色调有雅致、柔和、含蓄感。而无彩色系的弱对比则给人朦胧、虚无、沉重感。

1. 黑色系的形象

黑色具有深沉、含蓄、悲哀、黑暗、恐惧、死亡、权威、虚无等抽象的感觉。

在服装领域，虽然黑色的象征意义中有较多的不祥内容，但仍然无法阻挡黑色在服装中的大量应用。佩戴黑色饰品能起到突出表现的效果。黑色与其他颜色搭配可以表现出较鲜明、强烈的形象。作为正装的经典色，黑色能表现出沉稳、严肃的形象。

因此在设计上要综合考虑各方面的因素，尤为注重黑色服装的材质的选择与搭配。选择好款式、面料、饰品突出亮点和变化，做到"黑而不暗，雅而不素"。

在化妆领域，穿着黑色服装是极需要强调化妆加以调整肤色的，由于黑色服装有深沉感，妆色不宜过淡，最好以鲜色系、亮色系为主，这样才可能避免产生病容的感觉。使用化妆品色彩时，粉底宜用较深的红色，胭脂用暗红色，眼影可以选用任何颜色(如蓝、绿、咖啡、银色等)，眼睛需有立体明亮感的妆容，口红宜用鲜冷红或暖红色。

2. 白色系的形象

白色具有纯净、高贵、神圣、洁白等感觉，是洁净和纯洁的代表，有表达和平之意。

在服装领域，白色是服装色彩中应用率最高的颜色，能塑造出梦幻般浪漫的形象，常用于婚纱礼服的设计。白色种类繁多，表情丰富，比如米白色、象牙白或珍珠白等。粉笔白不透明，蛋壳白半透明，锌白则透出淡淡的金属光泽。白色服装配金属配件，将显得高洁雅致；白色服装如搭配白鞋时，包袋和其他配饰可选用其他色，如粉红、蓝、黑等色，大面积白色中点缀小面积其他色彩，会显得出众别致。

在化妆领域，当穿着白色服装时，应该采用深色的粉底打底。同样的，胭脂的颜色也要比一般深才好，使脸部肤色不致因为服装的白色调而显得过分苍白。晚间穿白色衣服时，化妆色要比穿别类颜色衣服时稍淡一点，以免在灯光下，脸色显暗，而与白色衣服造成强烈对比，反而不美（图4-3-6）。

3. 灰色系的形象

灰色对眼睛刺激适中，视认性及注目性较弱。灰色的不同明度造成积极或消极的感觉，人着高明度灰色与白色明度相近；低明度灰色与黑色的明度相近。中性的灰色（黑色与白色调和形成的灰色）与黑、白相同有着文静、高雅的气质，但有时大面积的中性灰也会给人冷漠、平淡甚至颓丧的感觉。

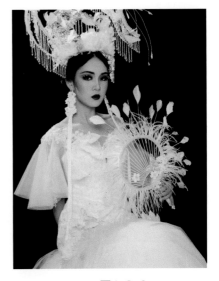

图4-3-6

在服装领域，炭灰色古典优雅；银灰色弥漫着现代气息；珍珠灰、烟灰等色彩使灰色织物显得质地精致。简洁的款式、考究的材质、精良的做工、精美的细节，则更充分地显示出灰色服装的高雅品位。

在化妆领域，当穿着灰色服装时，应该采用自然色、象牙色的粉底打底，胭脂、口红的颜色一般较为

明显。使脸部肤色不致因为服装的灰色调而显得没有气色感。

三、无彩色结合有彩色的设计效果

有彩色和无彩色在配色上能产生较好的效果，这是由于它们之间的相互强调与对比，使它们成为矛盾的个体，既醒目又和谐。通常情况下，高纯度色与无彩色配色，色感跳跃、鲜明，表现出灵活动感；中纯度与无彩色配色表现出的色感较柔和、轻快，突出沉静的个性；低纯度与无彩色配色体现了沉着、文静的色感效果。

四、金、银色的设计效果

金色，是一种最辉煌的光泽色，更是大自然中至高无上的纯色，它是太阳的颜色，它代表着温暖与幸福，也拥有照耀人间、光芒四射的魅力。自古以来，黄金的价值赋予金色以满足、奢侈、华丽、高贵、炫耀、神圣、名誉及忠诚等象征意义。

金色配中咖啡色、白色、银色、杏黄色、驼色都十分和谐。驼色与咖啡色，可以给人以沉稳、平静、纯朴的感觉，咖啡色会中和金色的强烈气氛。女生在做配色选择时，也可以用宝蓝色与金色搭配。

另外，金色与纯正的黑色相搭配，使着装者显得高贵而神秘；紫色与金色搭配能彰显出低调奢华的美感。

银色是沉稳之色，象征着洞察力、灵感、星际力量、直觉。

银色是时尚色调，也是中间色的一种，较容易搭配。

在服装领域的搭配，尤其要注意主体者的肤色、气质特征。金、银色的服饰往往被运用到庆典时的礼服或聚会中的晚装中，使穿着者成为众人注视的焦点。在服饰方面亮丽的金、银色的点缀越趋流行，但金、银色较抢眼属于膨胀色，容易将着装者的优点和缺点都放大出来。

在化妆领域里，金、银色妆容充满现代感与时尚感，在T台时装走秀的造型展示中可以收到强烈的视觉效果（图4-3-7）。

〈任务拓展〉

1. 收集三种不同色相、单一色系的整体搭配素材。

2. 收集两种或两种以上服饰色彩搭配效果（含有彩色与无彩色搭配）素材。

3. 学习者在身边确定一个形象色彩对象，结合该对象的形象特点、人体色关系、职业环境与服饰风格等因素进行不同场合的形象色彩设计。

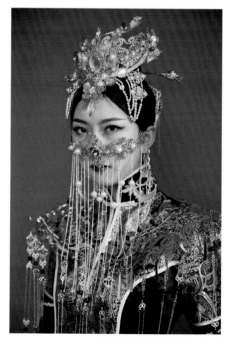

图4-3-7

形象色彩设计方案

　　形象色彩之美，存在于主体与客体，即人与色彩诸要素、环境诸要素等相互关系的和谐统一中。形象色彩设计的过程，是对色彩风格属性与形象的适合性等方面构思的综合应用。在形象色彩的策划中，需要对多方面因素进行分析和考虑。

　　色彩有固有的特性。在深入了解色彩带给人们的联想及象征性的基础上，设计师需要把这些色彩融入充满个性和魅力的形象当中。形象管理师在设计色彩之前，需运用科学的色彩采集和重构方法，或借鉴各自然和谐的色彩搭配案例或从传统经典的色彩搭配中得到灵感启示，掌握色彩设计的综合运用技巧，更好地设计出个人色彩设计的方案（图4-4-1）。

图4-4-1

〈任务目标〉

　　通过本任务学习了解个人构思的灵感设计，掌握个人体色构思的方法，了解色彩设计的基本规律，掌握个人体色的表达方式；通过对个人整体形象色彩设计流程和方法的了解，能结合所学进行完整的个人形象色彩设计。本任务旨在培养学习者良好的美学鉴赏能力，培养良好的观察和分析问题的能力。

〈任务实施〉

　　明确任务目标 ⟹ 学习相关知识点 ⟹ 完成任务拓展 ⟹ 开展课后反思

〈任务条件〉

　　多媒体设备

< 相关知识点 >

掌握形象色彩的采集与重构方法；掌握形象色彩设计的程序并进行综合应用设计。通过不同的色彩灵感启示，制作个人体色设计方案。设计灵感的构思，结合形象诊断工具为他人进行个人体色设计方案制订。重点是进行个人形象色彩设计（个人色彩诊断、化妆造型、服饰搭配），难点是进行个人体色的灵感构思，并制作个人体色完整的构思方案。

整体形象色彩设计是充满综合性思考的艺术创造。创造过程艰苦而繁杂，它需要灵感的冲动，需要掌握相关的专业知识和操作规则，更需要遵循一些必须的设计原则，以适应人物心理、生理的特点和职业身份环境的需要。形象色彩设计要符合整体造型风格和工艺要求，要符合形式美的法则和时尚的需求，才能够以美好的色彩造型形象产生愉快的情感。

形象色彩设计的基本创作方法有两种，一种是现实主义，倾向于生活；另一种是浪漫主义，倾向于理想。

形象色彩设计通常分为两个步骤：一是构思，二是表达。构思是设计者在具体操作之前的思考与酝酿过程，是在观念中规划设计意向、营造色彩意象。表达是通过一定的造型技巧和物质材料，将观念中的艺术形象转化为可视可感的现实形象。在形象色彩设计中，构思是前提，需要灵感的启示。表达是结果，讲求方法和程序。

一、色彩设计的灵感启示

1. 自然的启示

自然界中存在着无数和谐色彩的组合。春天的早晨，红杏枝头闹，春水绿如蓝，一片温婉清新的景象；夏天的西湖，接天莲叶无穷碧，映日荷花别样红，煞为壮观；直至秋风一起，碧云天，黄叶地，秋色连波，波上寒烟翠；到了北国的冬天，则是千里冰封，万里雪飘，一片白茫茫的大地真干净。大自然用色彩的笔为我们描绘出无数美不胜收的景象，这些都成为我们做形象色彩设计时取之不尽的灵感源泉。原始自然色中的植物色、动物色、土石色及其肌理效果极具装饰价值，海洋中的鱼类和珊瑚的色彩结构和肌理效果也可作为色彩设计参考。动植物的色彩是自然界中最丰富的、最具有活力的，运用现代艺术的重构组合法则，我们可以抄录自然色彩并巧妙运用于创作，进而赋予作品更深的精神内涵（图4-4-2）。

动植物的色彩变化多端，丰富而生动。面对动植物的色彩变化我们应该从感性上出发、在理性上分析、按照色彩规律进行重新的组和构成。首先，要本着整体着眼、局部入手的原则，将动植物的色相进行分类采集；其次，通过分析简化提炼出我们能用的色相，再根据形象设计的主题通过二次加工组合构成新的色彩关系。在我们采集重构形象色彩时，可以参照采集源的色相比例，也可以根据所要表现的主题重新按照新的比例搭配色彩。但是要注意分出主次以免产生色相搭配混乱、生硬。

2. 艺术的启示

色彩的细腻、温雅、淑静以及浪漫气息令人心醉。作为最具情感表现力的艺术语言，色彩存在于各个艺术领域，散发出独特的魅力。自古以来，宗教、文学、戏剧、音乐、诗歌、建筑、工艺、绘画等领域的艺术创造中就包含着色彩的辉煌业绩，通过色彩形式传播出人类

图4-4-2

对美的追求并且达到了无限深广的境界（图4-4-3）。

不同艺术领域色彩形式可以给形象色彩设计带来启示，从而成为进行形象色彩设计的源泉。在我国世代相传的各类艺术中，具有代表性特色的传统色还有很多，如彩陶色、青铜色、漆器色、唐三彩色等都有各自独立的色彩体系。其他如传统建筑色、京剧脸谱色、青花瓷器色，以及佛教的雕塑色，也是从中国传统色彩中汲取形象色彩设计灵感，是对中国传统文化元素的再创造。

图4-4-3

此外，中国传统水墨画中的黑白灰色、金碧山水画的鲜艳石色、传统年画的互补色以及西方古典油画的茶色、印象派的斑斓点彩、野兽派的高纯色平涂、立体派色彩的简化装饰性

等都是我们进行形象色彩设计的灵感源泉，如图4-4-4所示的中国传统画——郑板桥《竹石图》及印象派风格莫奈的《睡莲》。

图4-4-4

不仅如此，不同国家和地区的传统色彩，如古希腊的大理石色调、阿拉伯的闪亮宝石色彩、非洲的土质色调都可以激发设计师的创作灵感。

除此之外，视觉艺术之外的其他艺术形式同样也对色彩灵感具有激发作用，设计师通常利用采集转移和采集意译重构的方法对它们进行色彩采集。以音乐的色彩采集为例，就是采用意译重构的方法，需要我们有通感和联想的能力。可以将音乐的7个音节与色光的7个色相相对应，将音量的大小与色彩的明度相对应，将音的强弱与色彩的纯度相对应，之后根据音乐的意境描绘出与之相近的色彩意向。

艺术来源于生活，形象色彩设计的色彩构成也是如此。仅仅遵照色彩的基础理论来进行色彩设计，往往会带有一些固定模式和个人的色彩喜好倾向，容易导致形象色彩搭配的模式化和僵化。因此，应该从生活中、从各种不同的文化形态中寻求色彩灵感源，通过对色彩灵感源的分析、采集、转移、重构来构成新的形象色彩设计。

二、色彩设计的方法

1. 运用色彩的采集与重构进行形象色彩设计

色彩的采集重构组合是对收集的素材进行理解、提炼和再创作的过程。

色彩的采集阶段是丰富题材、激发创作欲望的阶段。通过对图片的采集和筛选既可以累计素材，同时可以提高艺术修养和审美意识，为以后的设计打下良好的基础。

重构色彩的思路是对所选定色彩对象的原色格局进行打散重组，增减整合后再创作。对原图的色调、面积、形状重新加以调整和分配，抓住原作中典型色彩的个体或部件的特征并抽取出来，按设计意图进行有形式美感的概括、归纳和重构，将原有的色彩样式纳入预想的设计轨道，重新组合出带有明显设计倾向的崭新形式。

重构组合色彩包括两个过程：一个是色彩解构，另一个是色彩重构。初始阶段的解构是一个采集、过滤和选择的过程，后续阶段的重构则是将原来物象中的色彩元素注入到新的组织结构中，重组产生新的色彩形象，但仍不失原图的意境。

重构组合的手法包括整体重构和局部重构。整体重构是把原图片上的所有色彩进行综合、概括、归纳。局部重构是取原图片的一部分，然后再对这个局部的色彩进行提取和归纳。

重组结构的色彩面积比例可以采用反比例法。所谓反比例是相对于正比例而言的。正比例基本尊重原图片的色彩比例关系，反比例则打破原有的比例关系，形成新的构成形式。

重构组合的关键点如下。

第一，色彩的分解。关键在于对色彩进行提炼、精选、打散、分解，使分解的元素不再具有原来的功能，促成自然色彩形态向抽象形态转化的条件。

第二，色彩的重构。对分解出的色彩新元素进行调整、组合或进行布局、安排，使从自然形态中分解处理的色彩元素通过新的组合构成后，形成新的状态，使色彩元素呈现出新的多种可能性。在色彩构成中，如何选择、安排、组合各个色彩元素是取得色彩配制形式优劣的关键。

第三，色彩的表现。在非写实性归纳中，变色成为必然。主观色的倾向更为突出，手法也变得相对自由，它可通过减色、增色、改色、变色等手法将客观形象的色彩变为形象需要的装饰色彩。

综上所述，色彩的采集与重构方法是在对自然色彩和人文色彩进行观察、学习的前提下，进行的分解、组合、再创造的构成手法。这种方法可以培养和提高我们对色彩艺术的鉴赏能力，全面检验对色彩形式美的法则、规律的把握能力，丰富和锤炼色彩设计的想象力和表现力。作为一个再创造过程，不同人对同一物象的色彩采集，会出现完全不同的重构效果。有的倾向于分析原作色彩组成的色性和特征，注重保持原来的主要色彩关系与色块面积和比例关系，保留主色调、主意象的精神特征以及色彩气氛与整体风格。有的侧重于打散原来色彩形象的组织结构，在重新组织色彩形象时，注入自己的表现意念，构成新的色彩形式和意象。

2. 运用色彩的一般规律与要素进行形象色彩设计

以色相因素为主进行设计，在多色组合的形象色彩设计中，必须寻求一个色相作为主导色，在色彩群里起主导作用，形成主色调，如红色调、黄色调、绿色调、紫色调等，这些主色调决定了形象色彩的主体倾向，形成了整体的色彩风貌。通常暖色调用于秋冬季节，冷色调用于春夏季节，中性色调适应性比较强，被广泛应用。

以明度因素为主进行设计，在形象色彩设计构思过程中，确立高明度基调、中明度基调或低明度基调为形象色彩的主基调，运用不同色彩明度的对比关系，可以创造出丰富的色彩意象。高中明度基调的形象色彩设计传达出了具有优雅、鲜明、女性、淡雅的视觉效果。中中明度基调的多色相构成设计则具有平静、含蓄、稳重的色彩魅力。低中明度基调的形象色彩营造了沉默、内向、保守的气氛。

以纯度因素为主进行色彩设计，在形象色彩设计中，可以根据实际需要分别进行高纯度色调、中纯度色调、低纯度色调的色彩组合。单一色相的纯度构成只要处理好明度和纯度关

系就能取得很好的效果，两个以上的色相进行纯度搭配时需要考虑到色彩之间的明度、纯度、面积、形状等关系。在进行高纯度的色彩构成时，通常情况下，多选择一至两种色相作为色彩基调，多色调的综合应用需要驾驭形象色彩整体感的能力。

3. 强调形象相关因素的形象色彩设计

以年龄因素为主进行色彩设计。这种设计方法需要充分考虑设计对象的生理特点与心理特点。针对儿童的色彩设计应选用鲜明、活泼、浪漫的色彩进行组合，针对青少年的色彩设计应传达纯洁、清新与活力意向。针对中年人的色彩设计应含蓄、高雅、时尚，注重对人身心双方面的形象塑造，色彩不宜杂乱。针对老年人的设计通常沉稳、典雅。

以性别因素为主进行色彩设计。男性的色彩意象以冷色系和无彩色系为主。通常以中低明度的单色相或少色相构成主色调，局部配以亮色和少量艳色。女性的色彩意向非常丰富，多以暖色、亮色和多色相的组合为主要搭配方式，强调局部色彩突出装饰性细节。

以服饰风格因素为主进行色彩设计。这种设计的实用性比较强，需要注重色彩与服装款式、材质等因素的统一。

以用途因素进行色彩设计。针对不同的形象色彩用途，如表演、生活等进行设计，需要注重色彩与环境的协调。日常生活不适于浓妆艳抹，舞台形象色彩则多采用高纯度的亮色，强调对比与夸张效果。

以季节因素进行色彩设计。这种设计方法应注重形象色彩主调与自然环境的协调性。春秋季宜采用清新淡雅明快的色组，夏季宜采用凉爽浅淡的冷色系色彩，冬季适合浓郁的暖色。

以形体因素进行形象色彩设计。这种设计方法应着眼于对人体缺欠部位的修饰，力图通过色彩修饰人的体貌不足，塑造完美形象。

以流行色因素进行色彩设计。按照当年或近年国际、国内发布的流行色，根据已经掌握的流行色知识通过市场调查自行预测并确定主题。以常用色黑、白、灰等与流行色进行组合的设计，应用最广泛，容易被消费者接受。

《任务拓展》

运用色彩构思的要素进行形象色彩设计方案，用PPT制作。

个人体色倾向
诊断及流程

任务五　个人形象色彩设计流程

在当下现实的个人形象设计实际管理中，形象管理师在工作室的日常设计流程和专业技术决定了被服务对象的形象诊断结果。那么一个规范的形象管理流程究竟是怎样的呢？为客人进行个人形象设计诊断流程，首先应该在专业的个人形象工作室进行（图4-5-1），诊断者需要掌握个人形象设计的整体流程步骤，做到每一步的服务规范，并完成整个诊断流程的记录。除此之外，拥有一定的服务意识和与他人沟通的能力也是非常重要的。

图4-5-1

<**任务目标**>

通过本任务学习了解不同体表数据的内涵，了解个人形象设计流程的细节步骤；掌握与客户进行良好交流沟通的能力，熟知色彩风格诊断流程；能运用工具测量客户体表数据，掌握个人形象设计的整体服务流程，能给客户提出个人形象设计的建设意见。你认为的礼貌对待他人是怎样的？服务精神怎么体现？作为一个设计师，你怎么用正确的方式，为他人服务？本任务旨在培养学习者能与他人良好的沟通能力，能充满自信、礼貌待人接物的能力，培养具有诚信服务他人的精神。

<**任务实施**>

明确任务目标 ⟹ 学习相关知识点 ⟹ 实战案例导入 ⟹ 教师实操演示 ⟹ 完成任务拓展 ⟹ 开展课后反思

<**任务条件**>

专业形象设计工作室、形象色彩诊断工具、可供搭配的服装和配饰

<**相关知识点**>

一、个人形象色彩设计的前提条件

形象色彩的设计过程包括构想、计划、制作等环节，所有活动都为实际应用而展开，设计过程受到方方面面条件的限定。

首先，设计师必须明确设计所服务的对象、时间、地点、目的，即何人、何时、何地、何因几个条件，同时还要考虑设计的相关因素以及设计消耗的时间和经费等问题。

其次，形象色彩设计要求以人为本，要求内容与形式关系的和谐统一。设计师既要用艺术家的眼光运用色彩的原理和形式美法则进行色彩搭配，还需要从社会生活角度出发，用一定技术塑造出兼具现实美与艺术美的人物色彩形象。

概括言之，形象色彩设计成立的基本条件是合理性、经济性、审美性与独创性的统一。

所谓合理性，是指色彩与材质的选择与配置是否符合被设计者的生理与心理条件，是否符合人物的职业与生活环境，是否符合其设计的目的等。

所谓经济性，是要求以最小的付出换取最大的回报。设计过程中的材料消耗、劳动人数与花费的时间等因素都要事先经过科学的预算。

所谓审美性，是指形象色彩设计必须符合美的规律和审美意识。

所谓独创性，是要求设计富有创意，展现出全新的思想与理念。

二、个人形象色彩设计的程序

1. 形象色彩诊断

进行个人肤色、发色、瞳色等色彩的诊断，观察其言行举止，进行交流，进一步进行个人生理、心理、职业、环境诊断，确定最恰当的化妆色调、服装色调、配件。

2. 确定设计主题

根据特定的性别、年龄、形体、心理、季节、用途等因素，进行色彩设计构思，结合服饰风格、款式、质地、图案等细节确立色彩设计主题。

3. 设计方案推敲与完善

画出多个色彩设计方案的草图，进行全面分析和比较从中选优。同时思考并确定能充分表现主题的工具材料。

4. 选择与主题相应的化妆材料、服装、配件等进行试妆

结合实际情况对原有的设计方案进行修正和完善。

5. 按照设计主题和修正后的设计方案完成形象色彩设计

综上所述，形象色彩设计必须遵循循序渐进的原则，在对光与色的相关理论、视觉心理理论、色彩的情感理论等充分理解后，基于对色彩变化的直观表现和色彩功能的理性分析，进行物象的色彩解析与重组构成。直至进入形象设计色彩的意象表达，便可以自由驾驭色彩，拥有形象色彩设计实践的应用能力。具体而言，首先着力形象色彩整体安排和设计，其次着重对复杂的色彩物象进行取舍、重组乃至构成，着重创新思维以及适当的表现方法应用，随后融入设计意识，融入主观想象因素，进行不同的表现手法、表现效果的实验，最终实现自身的创作理念，完成形象色彩的设计。

〈 实战案例导入 〉

一、体表分析

体表分析就是形象管理师对被形象管理的客户进行体表特征分析，根据美学的原理得出客观的结论，并做好记录，主要的工作流程如下。

首先，接待客户，用皮尺等测量工具为客户进行体表数据测量，掌握客户的如三围等原

始资料。

其次，通过与客人的基本信息填写与沟通询问，分析客户的体表数据，并科学判断客户的基本特征的优缺点。

最后，为客户脸部特写及全身拍照，建立客户档案（图4-5-2）。

图4-5-2

二、分析个人色彩

对客户的体表特征分析后，进一步运用色彩诊断工具，为客户进行测量，参考PCCS色调图分析其色彩类型。主要的工作流程如下。

① 要求客户裸妆，对着自然光线，形象管理师面对镜子，用色彩布为客户进行诊断，通过不同布的翻动和比较，找到最适合客户的色彩布颜色，并做好记录（图4-5-3）。

图4-5-3　色彩顾问为客户进行色彩诊断

② 把收齐好的客户颜色记录在色彩诊断报告中，并为客户找到适合的颜色坐标。如图4-5-4中描绘的客户用色范围，标出客户用色范围。

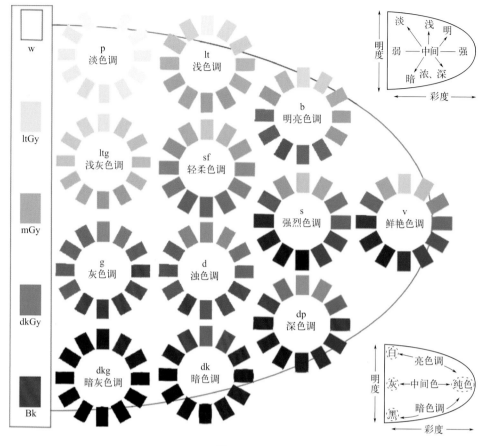

图4-5-4

假设客户最佳色调为d色调，为客户进行d色调的用色穿搭规律讲解

③ 运用色彩搭配的原理，为客户详细耐心讲解用色规律，建立良好的沟通气氛（图4-5-5）。

图4-5-5

④ 为客户进行化妆发型的造型设计，现场边化妆边进行讲解和示范（图4-5-6）。

图4-5-6

三、分析个人风格

个人风格测试主要是针对客户的脸形进行客观分析判断，以及面部骨骼的强弱和毛发之间对比度的深浅比较，再通过风格诊断工具进行测试，从而判断出客户的风格类型。具体操作步骤如下。

① 主要分析客户的体型、脸型；从大小、直曲、量感三个方面去判断客户的个人特征（图4-5-7、图4-5-8）。从体型分析，客户有点溜肩含胸，下肢偏长，基本比例较好。从脸型分析，客户圆形脸带点方形脸，额骨偏高，下颚偏方。脸部轮廓中偏大，五官清晰度偏中。色差对比中偏强。后期经过染烫发后发型变化，使整体色差对比减弱。

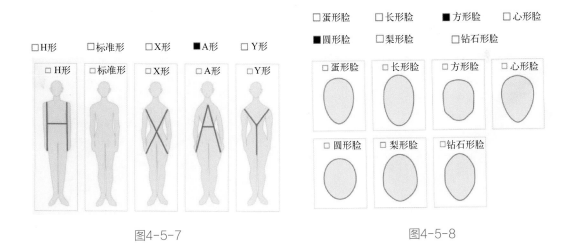

图4-5-7　　　　　　　　　　　　　　　　　图4-5-8

② 运用不同风格的丝巾搭配，通过风格诊断领型实用工具为客户进行穿戴比较（图4-5-9）。

③ 运用人体型特征象限范围图，为客户讲解其风格特征形象造型与服饰搭配。为客户进一步明确其风格特征，并得出风格类型结论（图4-5-10）。

④ 为客户现场搭配服饰，并进行整体造型设计与服饰搭配的整体讲解（图4-5-11、图4-5-12）。

图4-5-9

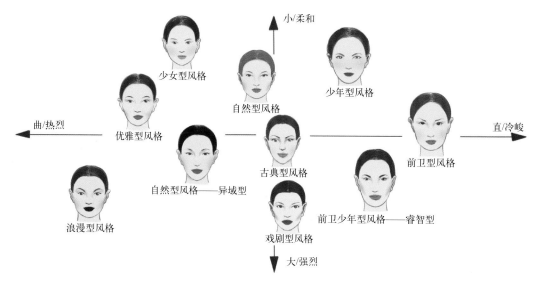

图4-5-10

图4-5-11

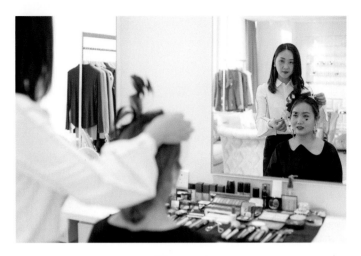

图4-5-12

⑤ 形象管理师助理拍照并且记录整个造型的过程，为客人的整体形象报告做好整个资料记录。

‹ **任务拓展** ›

1. 学习者互相进行角色扮演，三个人为一组，进行个人形象设计诊断全流程模拟，并进行全部诊断流程记录。

2. 学习者以小组为单位前往形象设计工作室进行调研，真实体验个人形象设计流程，并总结体验结果。

参 考 文 献

[1] 郭廉夫，郭渊. 中国色彩简史[M]. 重庆：重庆大学出版社，2021.

[2] 肖世孟. 中国色彩史十讲[M]. 北京：中华书局，2020.

[3] 郭浩. 中国传统色（色彩通识100讲）[M]. 北京：中信出版集团，2021.

[4] 郭浩，李建明. 中国传统色（故宫里的色彩美学）[M]. 北京：中信出版集团，2020.

[5] 李芽，陈诗宇. 中国妆容之美[M]. 长沙：湖南美术出版社，2021.

[6] 冯泽民，刘海清. 中西服装发展史. 第3版[M]. 北京：中国纺织出版社，2005.

[7] 于西蔓. 关注色彩[M]. 北京：中国轻工业出版社，1994.

[8] 于西蔓. 女性个人色彩诊断[M]. 广州：花城出版社，2004.

[9] 英格丽·张. 你的形象价值百万[M]. 北京：中信出版集团，2012.

[10] 贾京生. 服饰色彩[M]. 北京：高等教育出版社，1999.

[11] 吴圆圆，赵敏. 基于TPO原则的中式男衬衫的应用设计[J]. 轻纺工业与技术，2018, 47(21): 24-25+28.

[12] 陆云. 云南15个少数民族妇女服饰的特征及其美学内涵[J]. 民族艺术研究，2001(06): 61-68.

[13] 赵晶. 湘西少数民族服饰图案与中国传统文化的联系[D]. 天津工业大学，2007.

[14] 贾煜洲，贾京生. 美凝服饰情系色彩——论西南少数民族服饰色彩应用的科学性与艺术性[J]. 艺术设计研究，2018(02): 50-53.

[15] 王静. 选对色彩穿对衣[M]. 桂林：漓江出版社，2018.

化学工业出版社

活页式练习手册

姓名：_____

班级：_____

本手册主要便于学习者进行教学内容回顾，通过各类实操训练，掌握本教材的知识与技能。

1. 请学习者结合对应的项目任务点进行练习；

2. 指导教师可根据教学内容开展实践训练；

3. 色卡仅供学习者参考，如进行个人色彩诊断时，请使用专业色彩诊断工具。

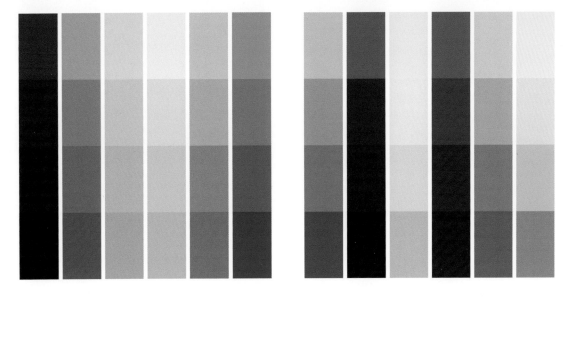

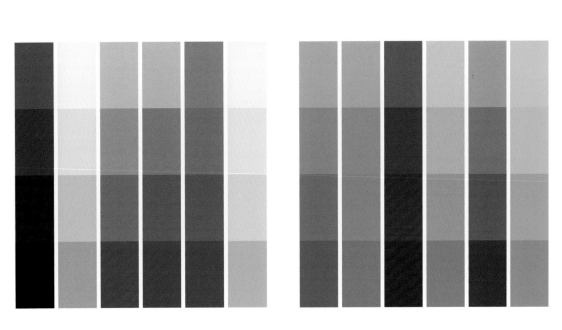

学习者进行二十四节气与色彩的训练（结合项目一任务二知识点，在每个色条后注明所代表的节气）

学习者进行色彩印象的训练（结合项目一任务三知识点，比较一下色彩的改变带来的不同印象）

哪种发色看起来比较年轻？

哪种发色看起来比较年轻？

哪种披肩看起来比较年轻？

哪种披肩看起来比较暖？

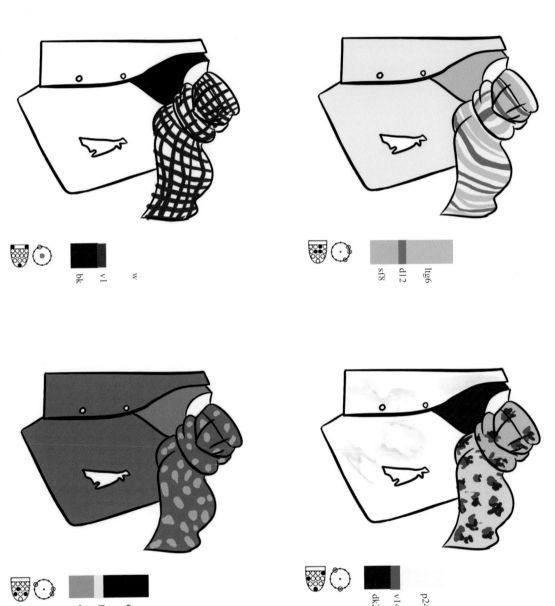

w
v1
bk

ltg6
d12
sf8

dp22
b8
d10

p24
v14
dk24

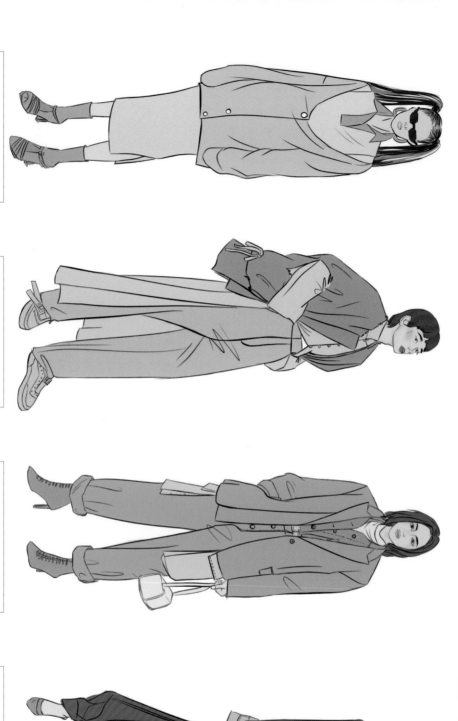

学习者进行不同配色的识别训练（结合项目二任务一中初探不同配色的实践应用知识点进行测试）

形象：
基本色调：
配色形式：

形象：
基本色调：
配色形式：

形象：
基本色调：
配色形式：

形象：
基本色调：
配色形式：

供参考
形象：可爱/温柔/华丽
基本色调：浅色色调/鲜艳色调/浊色色调/明亮色调
配色形式：低纯度色配色/色调一致配色/浊色配色

面部优缺点分析

脸型分析

□ 蛋形脸

□ 圆形脸

□ 长形脸

□ 梨形脸

□ 方形脸

□ 钻石形脸

□ 心形脸

体型优缺点分析

体型分析

□ H 形　　□ 标准形　　□ X 形　　□ A 形　　□ Y 形

小

曲

直

大